目录

团扇绘制
线上拓展

团扇绘制　临摹学习
原版线稿　扫码下载

作者开讲　轻松跟练
技法要点　视频展示

系列好书　进阶延伸
好书资源　链接获取

国画课程　知识拓展
社群答疑　课程延伸

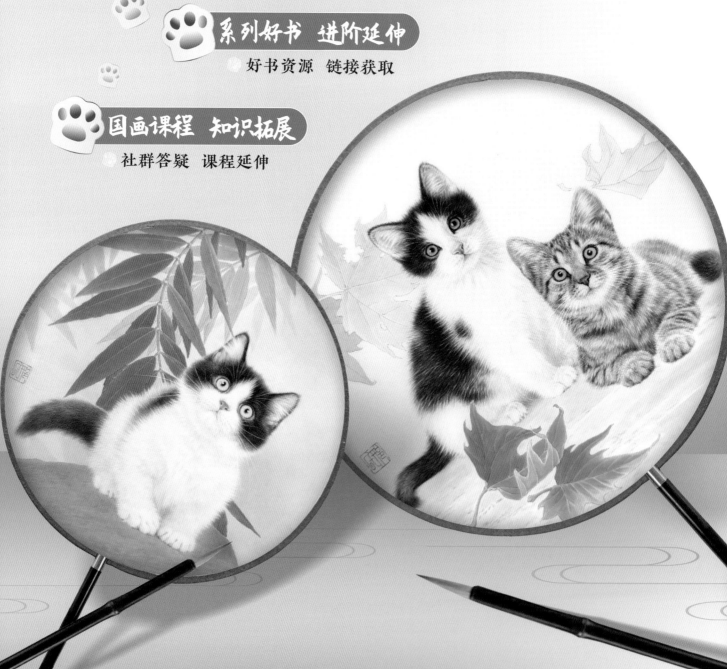

团扇工笔猫画法详解

邢诚爱 编绘

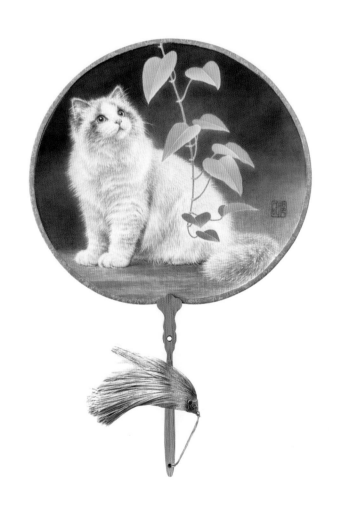

天津出版传媒集团

天津杨柳青画社

图书在版编目（CIP）数据

团扇工笔猫画法详解 / 邢诚爱编绘. 一天津：
天津杨柳青画社，2024.1
ISBN 978-7-5547-1257-3

Ⅰ．①团… Ⅱ．①邢… Ⅲ．①扇－猫－工笔
画－翎毛走兽画－国画技法 Ⅳ．①J212.28

中国国家版本馆CIP数据核字(2023)第234354号

出 版 者：天津杨柳青画社
地　　址：天津市河西区佟楼三合里 111 号
邮政编码：300074
TUANSHAN GONGBIMAO HUAFA XIANGJIE
出 版 人：刘岳
编辑部电话：（022）28379182
市场营销部电话：（022）28376828　28374517
邮购电话：（022）28350624
制　　版：天津雅艺轩广告有限公司
印　　刷：朗翔印刷（天津）有限公司
开　　本：1/16　889mm×1194mm
印　　张：5
版　　次：2024 年 1 月第 1 版
印　　次：2024 年 1 月第 1 次印刷
书　　号：ISBN 978-7-5547-1257-3
定　　价：49.00 元

艺术简介

邢诚爱，字甫元，河北省沧州市人。毕业于河北大学工艺美术学院，先后在中央工艺美术学院、鲁迅美术学院进修深造。现为中国云峰画苑专业画家，中国工笔画学会会员。

其作品曾六次入选中国美术家协会主办、协办的美展，并曾入选首届全球水墨大展。出版《工笔猫画法》《工笔猫技法全解》《百猫图谱》《工笔猫放大版画谱》《邢诚爱工笔画集》《实力派工笔画家邢诚爱》《邢诚爱精品集》《邢诚爱工笔动物画集》等十余种书籍。

数年来潜心研究工笔动物画，运用中国传统的笔墨，借鉴西方造型理念，博采众长，创造出立体丝毛、单笔染色、无粉绘画等独特的技法，丰富了中国传统绘画方法，创作出当代工笔动物画作品。

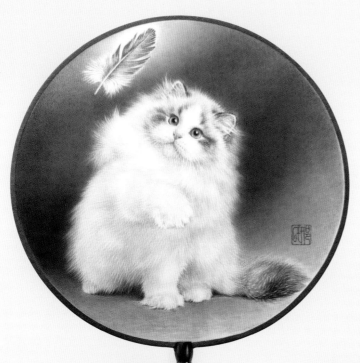

前言

　　团扇又称宫扇、纨扇，有团圆美满的寓意，兼具欣赏性与实用性。小猫行动敏捷，乖巧可爱，是广受大众喜爱的萌宠。

　　在团扇上画工笔猫，需要从三个方面入手：一是需要了解画材；二是懂得工笔猫及配景的表现理念；三是掌握科学、具体的绘画方法。

　　首先，团扇的材质有很多种，如：真丝（熟丝、生丝、仿古）、化纤、生宣纸、熟宣纸、半生熟宣纸等。在团扇上进行工笔画创作时，常以绢扇为材质，因此本书重点以真丝绢质团扇为对象来讲解画法。

　　其次，书中团扇均为圆形构图，画面尺寸相对更小。因此，绘制时更讲究构图。画面中，工笔猫及配景的表现要遵循空间、立体、质感的表现规律，倾向于写实的造型理念，让传统的笔触墨色与西方的明暗关系、色彩冷暖自然结合。

　　最后，在绘画技法方面，首先要了解表现对象的结构关系，了解不同品种猫的各自形象、性格和皮毛质感等特点。此外，还要充分掌握画中配景的实际结构，做到"物象有出处"，再运用适宜的技法实现勾勒、叠加、丝毛、分染、罩染、皴擦等处理。

　　总之，绘者要善于观察，并且与主观体验、艺术构思相结合，在团扇中画出不同的猫咪情态，记录点滴温馨美好。

第一章 画法入门

画材的选择

1. 材质特点

　　绢的纤维坚固，分布均匀，密度大，表面平滑，耐水性强，尤其在湿画的过程中不易被笔触摩擦破坏。这也是与宣纸相比，绢最大的优点。

2. 底色选择

　　在绢扇上作画，必须选择纯白色的真丝绢扇。纯白的底色有利于表现白猫，便于保持白毛部分的颜色。同时，白底色也有利于保持配景颜色的纯度。

　　同理，如果采用熟宣纸作画也尽量选择色白、质地细致、平滑干净的纸张，确保画面效果。

画材的预处理

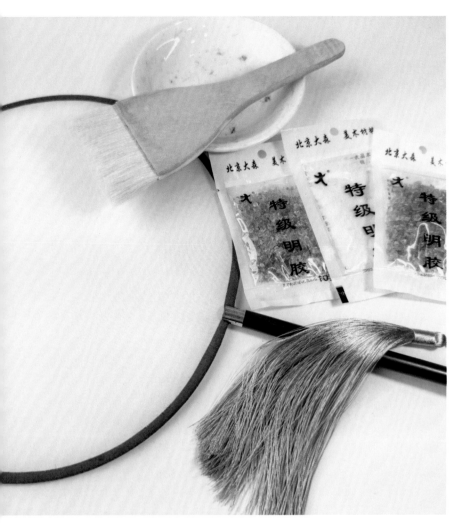

绢扇扇面平整，因此在绢扇上画工笔猫省去了绷绢的工序。

作画之前，最好先在绢扇背面刷上一层胶矾水，防止后续勾线及染色过程中出现洇晕、漏矾等情况，同时还能防止丝毛过程中出现断毛。

1. 胶矾水的配比

胶矾水的配比为 20g 胶加 10g 矾和 1200ml 水。配制时，先用少量 50℃ 至 70℃ 温开水将胶融化，再加入矾，然后再加同温度的水至 1200ml。待胶矾水降温冷却至室温后，放入冰箱冷藏存储。

夏天环境湿热，可以直接取出使用。春秋及冬季环境干燥，需要按比例加入 20% 水进行稀释，然后才能使用。

2. 胶矾水的使用

刷胶矾水时，用排刷蘸取胶矾水轻轻刷在绢扇背面，注意均匀，且全部覆盖，以免漏矾。

此外，提示一点，如果是在熟宣纸上作画，那么胶矾水要预先刷在画面的正面。

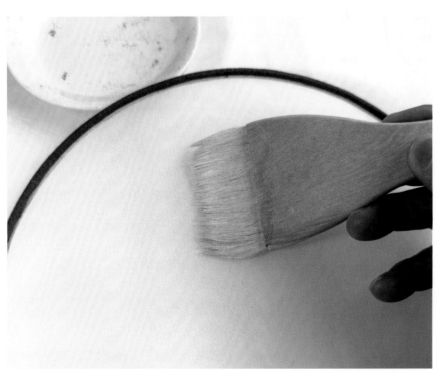

笔墨要点

1.画具选择

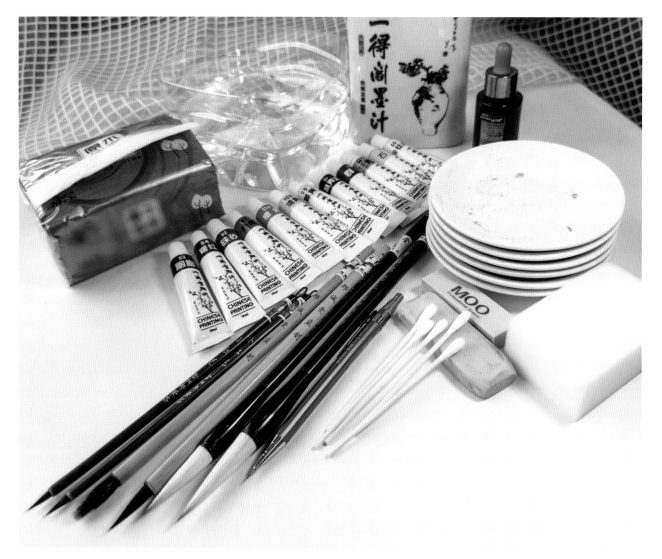

　　在绢扇上画工笔猫，用笔首先要细、要小。因为绢扇的面积小，加之猫的体形小，所以笔触相应要按照比例缩小。尤其在为配景勾线和丝毛时，用笔更要精细。

　　羊毫笔用来画猫的皮毛。

　　小红毛笔用于勾画眼睛高光、胡须等细节。

　　颜料可选用袋装国画颜料，简便易得。

　　白色瓷碟方便观察调色时色彩的变化。

　　此外，还要用到一些其他的用具。

　　纸巾用来吸取多余的颜色和水分。

　　棉棒可用来蘸取小猫眼、口、鼻等细处微量的水和色，以修正细节。

　　橡皮用于成稿后清除拓稿时多余的铅笔痕迹。

　　海绵擦能去除作画过程中不小心产生的污渍。

　　滴管可以方便地调节用水量，控制墨与水的比例。

扫码观看视频

2. 用色要点

在用墨色时，无论是染配景还是画猫毛，墨中的含水量一定要少。尤其是使用深色衬托猫毛边缘的时候，墨色中的水分要更少，否则猫毛的边缘会留下"死印"和"色迹"，而且不易修复。

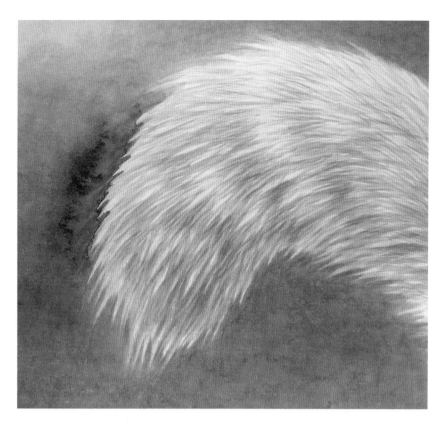

3. 染色要点

丝毛染色时，一定要以色淡为原则，如颜色需要加深，则需要通过多遍淡色叠加，逐步实现加深。

第二章 团扇构图

一只猫

在绢扇上画工笔猫，由于绢扇的面积小，一般情况下画一只猫为宜。

构图时，猫所占面积要大于扇面面积的四分之一。

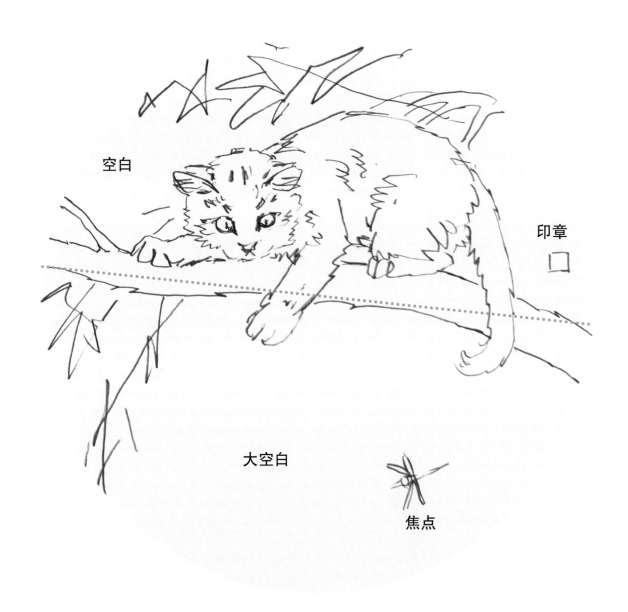

空白

印章

大空白

焦点

1. 面积

扇面中各处空白的面积有大有小，注意不能相等。各处物象所占的面积也不能相等。如果把整个画面面积视为"10"，画面中物象与空白面积之比不能是5:5，且至少要大于4:6。画面构图中，无论是面还是线或者是形状，都忌均衡、相等。

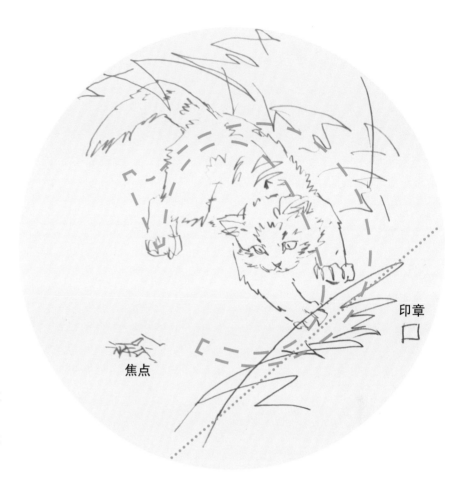

印章

焦点

2. 走势

如图，通过猫咪身体扭动的姿态和下方配景引导向焦点处的小虫，整体大致呈倒 C 形。

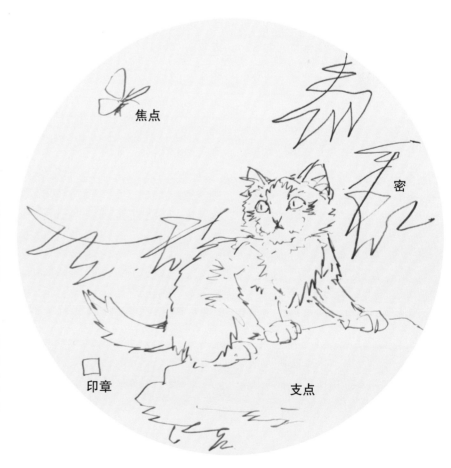

焦点

密

印章

支点

3. 空间

在平面布局上，要充分把握好向背关系。在配景里，留出足够通透的空间，合理安排点、线、面的位置，突出宾主关系，让猫咪更传神。

图中物象与最大空白面积比大约为7:3。石头形成支点，使画面看起来更稳定。钤印，填补边缘处的空白。

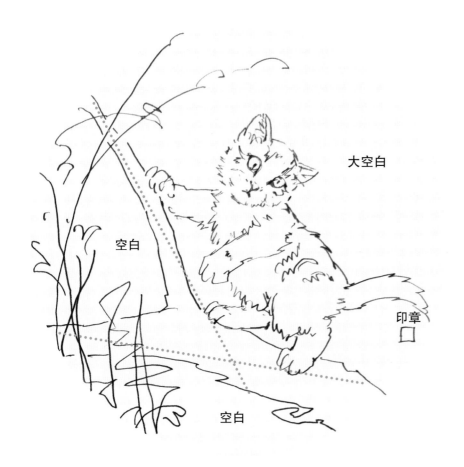

大空白

空白

印章

空白

4. 相交

线与线相交，不能交于线的中点。线不宜出现平均分的情况。

当线与线相交形成角度时，以锐角、钝角为宜，切忌两线形成垂直关系或平行关系。

此图的焦点依猫的视线向画外延伸。

5. 要点提示

要点 1：画出小稿。

小稿可来自日常写生。依实景所见，先简略画出猫咪的形，捕捉转瞬即逝的场景，概括地画出整体印象。此时要注意整体把握，避免沉浸在细节中。

通过这组线稿和成稿的对比可见，成稿比线稿小一圈，便是做了必要的取舍。猫咪在画面中显得更大，突出主体。

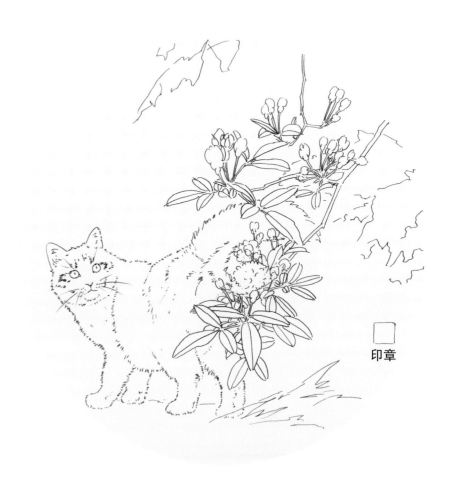

印章

要点 2：合理安排。

团扇空间有限，更要合理安排。切忌画面过满、细节过多。要确定好猫咪的位置，而后根据猫咪的姿态，确定好配景的位置。

要注意近景、中景和远景的划分，还要设计好留白。

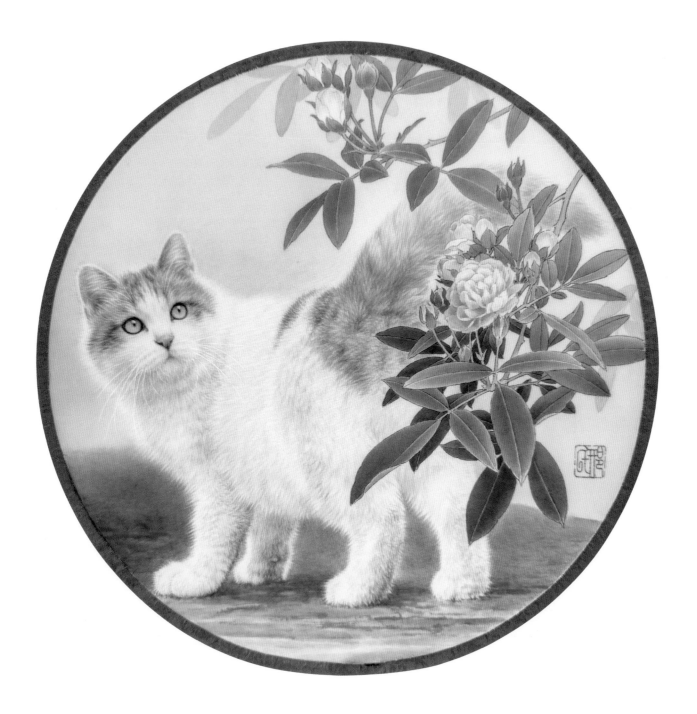

要点 3：对象互动。

如草虫、花朵等视线焦点物与猫咪在同一画面中，那么一定要确定其与猫咪的互动关系，要注意焦点物对猫咪视线的引导。

两只猫

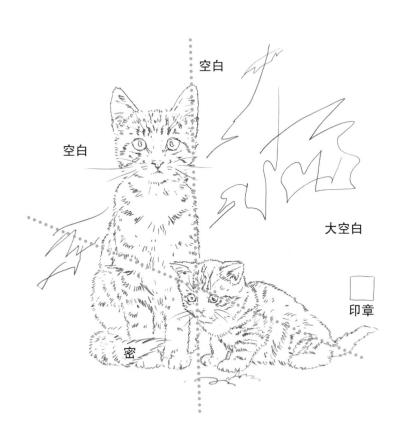

空白

空白

大空白

印章

密

两只猫占据画面更大的面积，更要确定好两只猫的体型比例以及前后遮挡的位置关系。

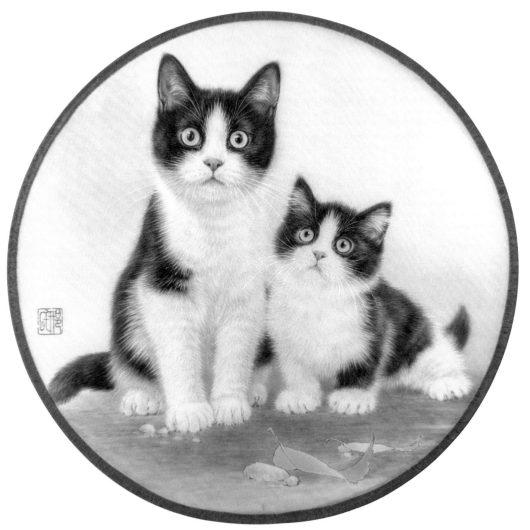

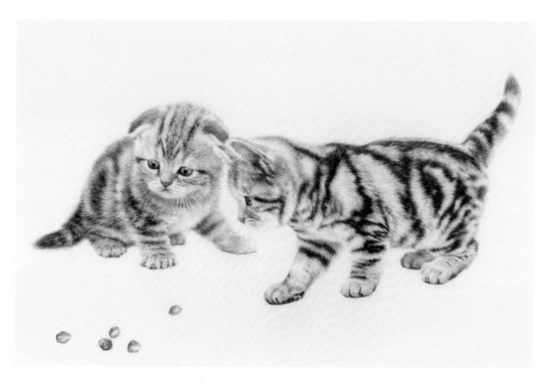

如果画两只猫，那么两只猫之间要有互动，与画面的情趣保持一致。

三只猫

当画面中需要表现两只以上的猫时，猫的主宾关系更加明显，会出现更多的遮挡或取舍，而且需要注意让猫咪的情绪统一在同一个画面里。

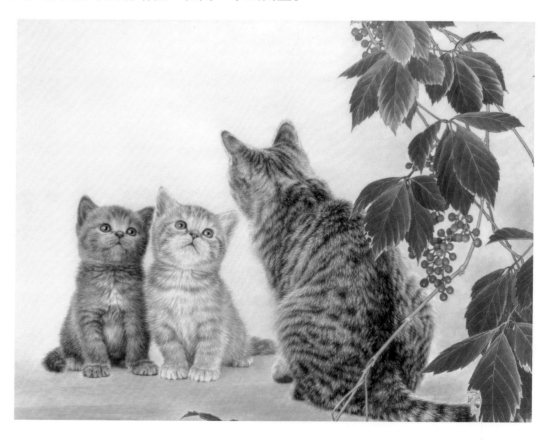

第三章 工笔猫画法

笔法

在表现不同皮毛质感时，会用到不同的丝毛笔法，如散锋、扁锋、单锋。采用适合的丝毛笔法，配合深浅不同的墨色反复叠加留白，产生皮毛的质感。

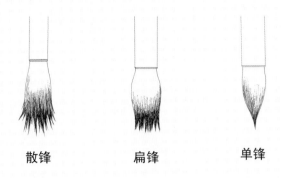

散锋　　　　　扁锋　　　　　单锋

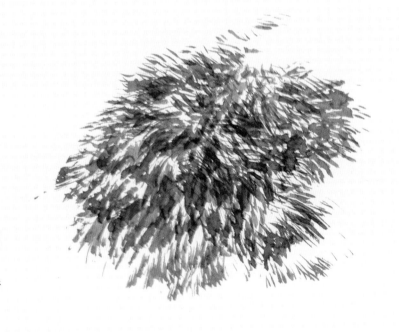

散锋，即将笔按压旋转，出现向周围展开的多个不规则的毛锋。

散锋适用于表现纵向交错或旋转的短毛。

扁锋，即将笔锋向下按压，左右微微晃动后在色盘边沿弹出呈扁平状的多个笔锋。

扁锋适用于有规律和较大面积的皮毛，使用扁锋丝毛还要随时变换用笔角度来表现皮毛不同长短和方向的变化。

单锋，即正常使用时的单支独锋。

单锋主要用于后期表现细节，当刻画更精微的细节时，可以换成更小的笔用单锋刻画。

散锋、扁锋、单锋综合笔法。

扫码观看视频

用色

　　在绢扇上画工笔猫，不需要使用过多的颜色。为配合绢面，颜料大多采用透明色，例如曙红、朱磦、鹅黄、藤黄、酞青蓝等，很少使用石青、石绿、钛白等颜料。

　　除了配景勾线，通常不会单独用墨。在染配景或丝毛的过程中，墨色混合使用。画面物象的颜色效果，取决于颜料与水的配比和叠加。用色中包含了固有色、冷暖、纯度以及明度的对比关系。

　　以此图为例，受环境色的影响，猫咪白毛部分背光处偏灰，向光处偏白。远景的红色建筑和绿树纯度降低，近处的围栏纯度更高，色彩更鲜明。

不同毛色的染法

1. 黑色皮毛

 无论是纯黑色的黑猫还是毛色里有黑色的猫，如奶牛猫、三花猫，它们在染色时都会使用到不同深浅的紫蓝色。它的成分是墨加曙红和酞青蓝。

 要根据皮毛黑色的纯度、深浅来调整用墨的多少，还要根据冷暖的变化来调整曙红和酞青蓝的比例。当黑色纯度低、颜色深时，用墨多。当加入的曙红多时，色偏暖；当加入的酞青蓝多时，色偏冷。在调节冷暖色的过程中，还会用到朱磦。

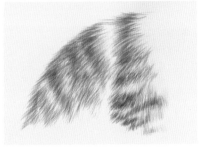

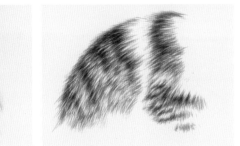

 画虎斑猫时，为了更好地表现斑纹效果，通常是先画深颜色斑纹，再逐步延伸到灰色部分，保持黑白灰的对比关系。

15

2. 棕黄色皮毛

在工笔猫的绘画中，棕黄色皮毛是最常见的，最有代表性的就是橘猫。棕黄色皮毛丰富多变，且跨度大，深可至黑，浅可到黄。因此需要注意用色规律，即最深部分偏蓝紫，稍浅处有朱磦介入，再浅处变化到鹅黄。

画棕黄色的皮毛，朱磦和鹅黄色为固有色，起主导作用，墨与酞青蓝起调节作用。墨与酞青蓝的变化会造成棕黄色的深浅、纯度变化，加多会偏灰暗冷，加少会使颜色纯度高，色彩亮丽。

不同品种猫的黄毛有长毛、短毛、斑纹、斑点、斑块的差异，在绘制时，采取不同的丝毛方法。

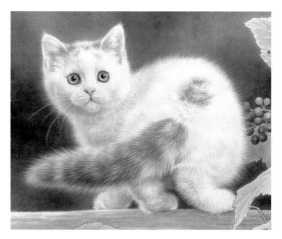

棕黄色为主，鹅黄色增加。

棕黄色为主，朱磦色增加。

斑纹部分以黄褐色为主，墨和酞青蓝的比重增加。

扫码观看视频

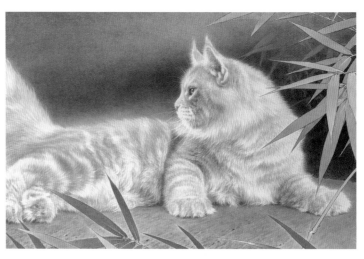

棕黄色长毛的表现，更侧重整体颜色的变化。

16

3. 灰色皮毛

灰色毛，顾名思义因为纯度低，所以发灰。常用来画蓝猫、银渐层、虎斑猫等。

在用色上分两种情况，一种是暖灰，另一种是冷灰。暖灰在用墨的同时，会更多地加入曙红和朱磦。冷灰在用墨时，加入的酞青蓝会更多一些。

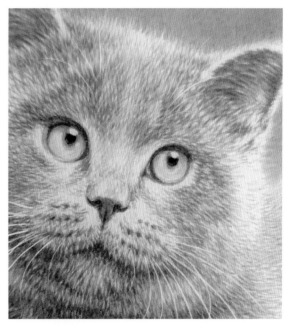

头的亮部，以暖灰色为主。

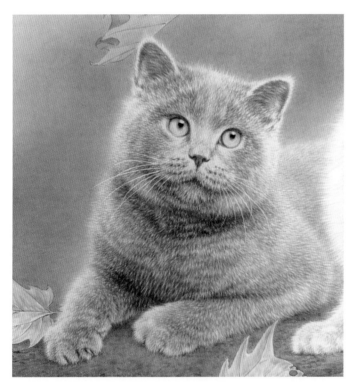

脖颈下暗部，以冷灰色为主。

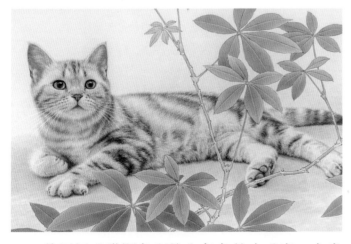

美国短毛猫深色斑纹和灰色的皮毛底，在光线的影响下，暗部偏冷，亮部偏暖。如果暗部偏暖，则亮部偏冷。

扫码观看视频

17

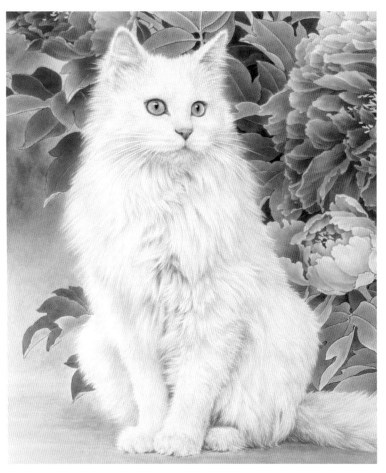

3. 白色皮毛

　　白色皮毛的猫主要有波斯猫、纯白猫等，像奶牛猫、蓝白猫、布偶猫等品种的猫咪身上也有白色皮毛的部分。

　　画白色皮毛尤其要注意，尽量不使用墨，要"以色调色"。所谓"以色调色"不是直接画出白色，而是通过反衬、对比的方式，利用配景烘托出猫咪皮毛的白色。

　　画白毛以浅为宜，逐步加深，精准用色，否则很容易画脏。白毛的用色规律与猫周围的环境有关，一般使用较浅的紫蓝色。如果偏暖，则稍加入朱磦。如果偏冷，那么要多加入酞青蓝，不加朱磦。

　　明暗位置的冷暖色关系是相反的，即明处用暖色时，暗处需用冷色；明处用冷色时，暗处需用暖色。

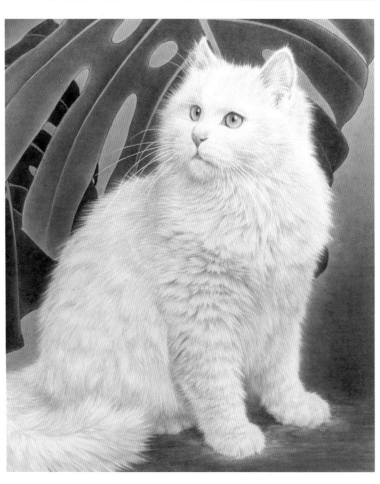

神态与动态

1. 神态

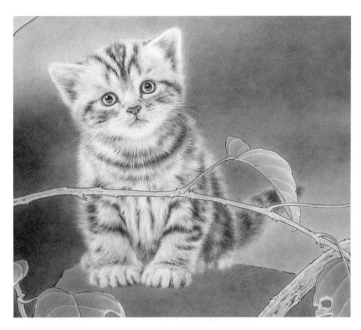

　　小猫与成年猫无论是神态还是气质，都有较大差别。

　　小猫稚嫩懵懂，憨态十足。小猫的眼神通常好奇、"呆萌"，绘制时用色对比柔和。

　　体型上，小猫四肢短小，身形圆润。

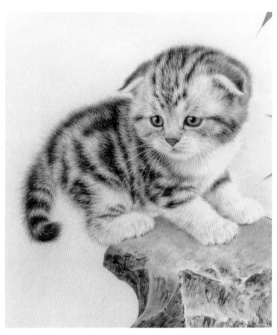

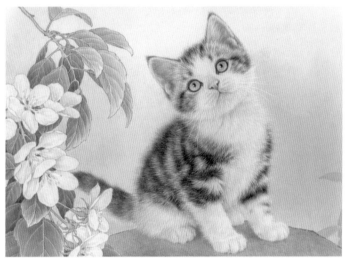

　　成年猫有更明显的性格特征。它们或活泼，或慵懒，或高冷，通过不同神态传递出不同的气质。

　　成年猫的眼神通常很犀利，绘制时要注意色彩对比强烈，传递出更多猫的情绪。

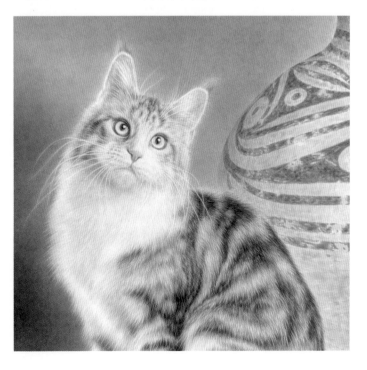

2. 动态

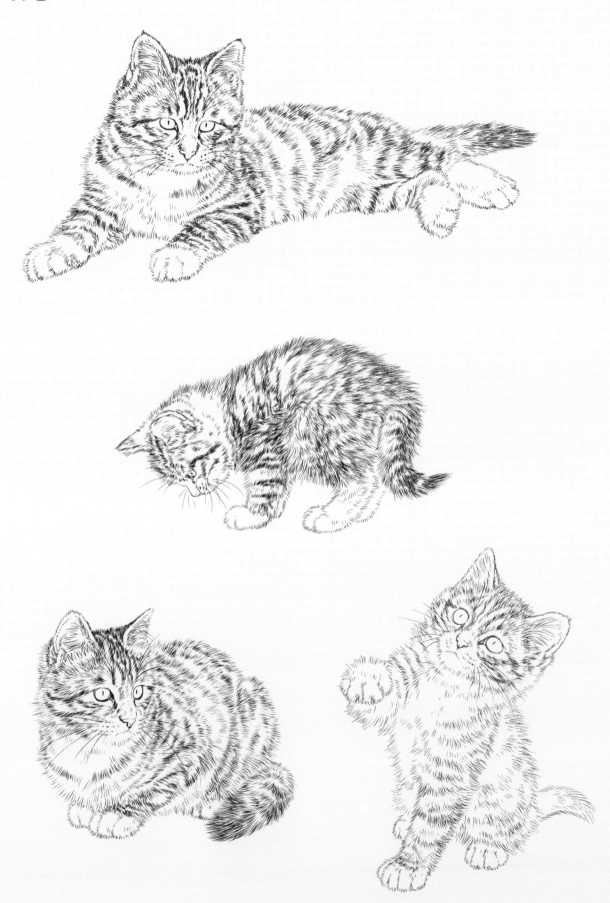

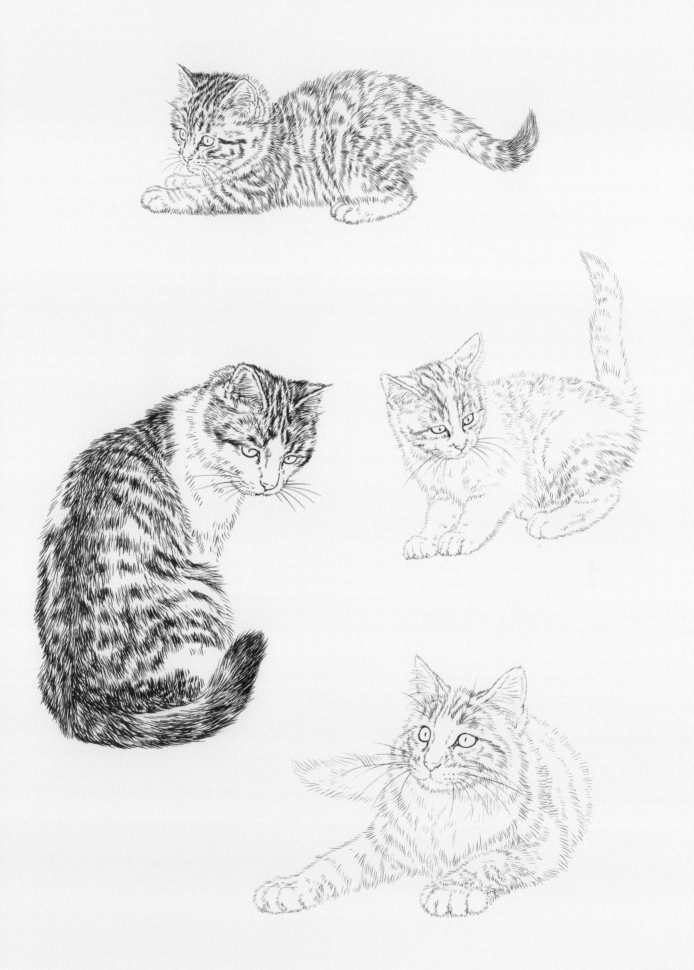

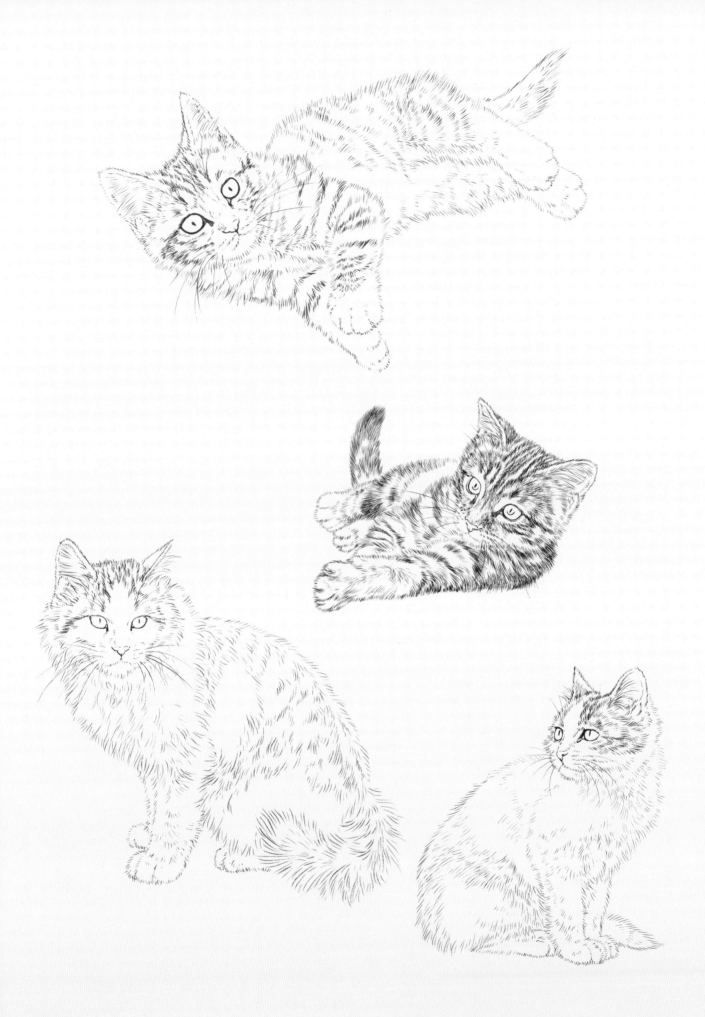

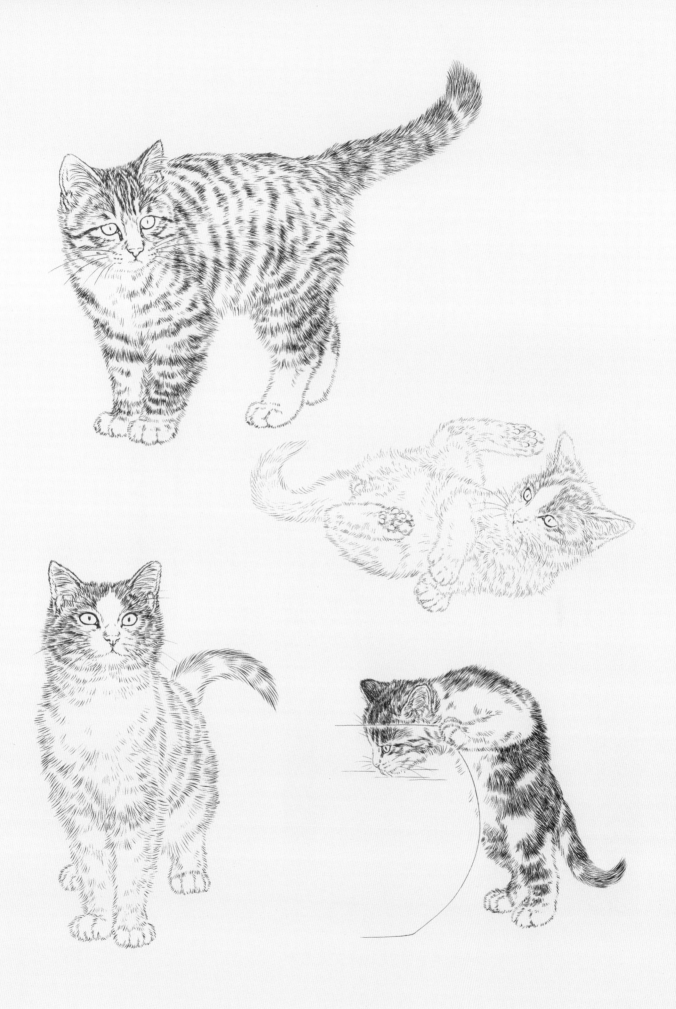

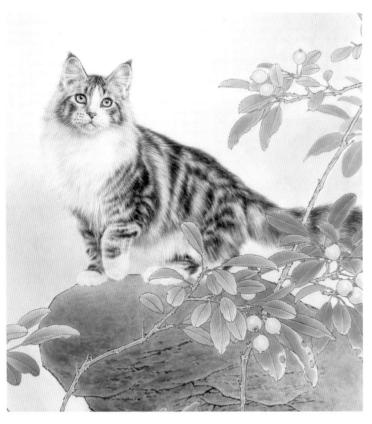

配景

1. 花木

在绢扇中与猫搭配的配景，主要有两类：一是给猫营造独处的空间氛围，交代场景，使猫的动态、情绪更加丰满，体现画面的情趣；二是在画面的构图上起到和谐均衡、突出主体的作用。

枝头挂满果实，不但显得丰硕喜人，而且在枝丫掩映间，也交代出与猫的前后距离关系。

花卉经常用于搭配画面，此处幼猫与向日葵搭配，明亮的向日葵传递出活力之感。

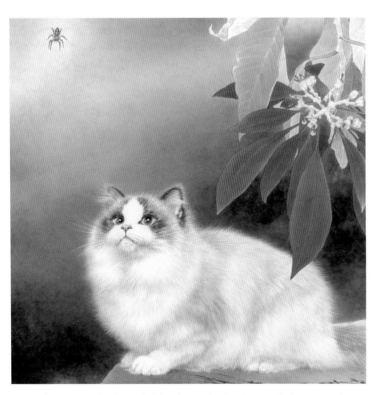

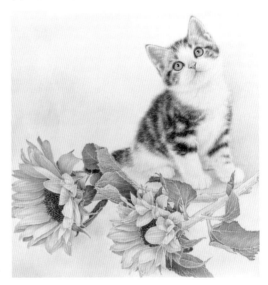

树叶通常有不同颜色，如绿色、黄色、红色，不但要注意季节的变化，还要注意与小猫皮毛色彩的搭配。

2. 草虫

草虫在扇面中主要起点缀作用，一方面可以点明主题，另一方面还可以引导视线。

特别要注意的是小猫与草虫之间经常形成互动关系。由于小猫生性好奇，敏捷好动，因此会有盯看、扑抓等动态，要特别注意建立好视线引导的关系。

在不同主题的画面中，草虫由于具有丰富的谐音，因此也传递出不同的吉祥寓意。猫与蜘蛛，则有"喜从天降"的寓意。猫与蝴蝶，谐音"耄耋"，祝愿长者长寿。

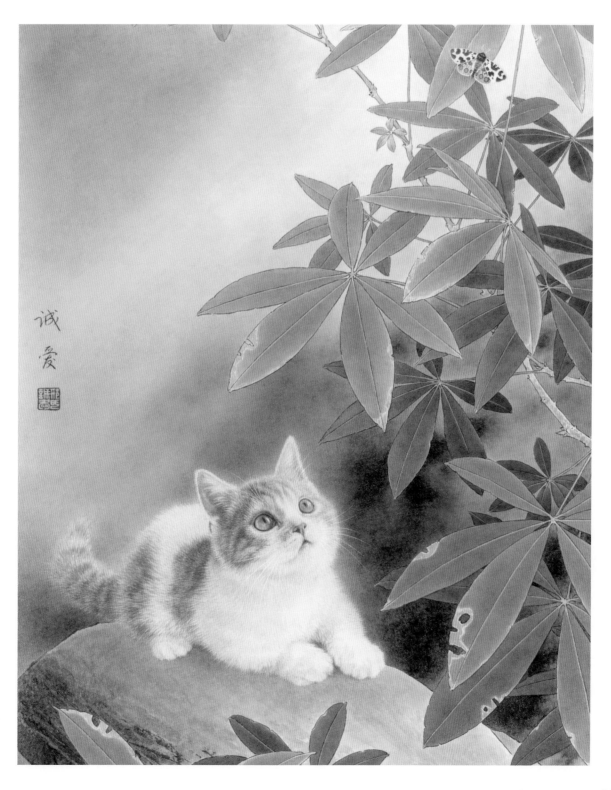

3. 配景的用色

　　绿色系景物，无论花、草、石、树，还是空间配景，只要出现绿色的部位，就离不开常用色：蓝和黄。

　　色彩的变化是在深紫蓝至浅黄色区间浮动，即深紫蓝（墨加曙红）——深蓝（墨加酞青蓝）——蓝（酞青蓝）——蓝绿（酞青蓝加少量鹅黄）——绿（酞青蓝加鹅黄）——黄绿（鹅黄加少量酞青蓝）——黄（鹅黄）。一般情况下，深色部分纯度低，浅色部分纯度高。

扫码观看视频

黄　　　　　　　　　　　　　　　绿　　　　　　　　　蓝　　深蓝　深紫蓝

黄绿　　　　　　　　　　　　　　　　　蓝绿

红色系景物或偏红色的物象配景，都离不开胭脂、曙红、朱磦这三种色。如果把它们视为一个色标轴，两端有深浅、纯度、冷暖的变化，那么可以理解曙红是基础的红色。

如果往左轴加朱磦、鹅黄，则变暖变浅；如果向右轴加入胭脂、酞青蓝，则变深变冷，色彩纯度会降低，显得不那么鲜亮。这种规律正好用于调和各种红色的深浅度。

扫码观看视频

总之，画面上主体猫和配景的用色效果是由三个条件决定的：（1）用墨、色浓淡，含水分多少；（2）上色反复叠加的遍数；（3）墨色、色与色之间配比。

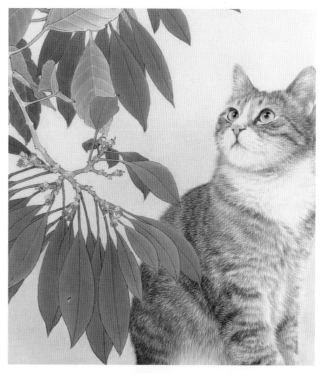

橙红　　　　　　　　　　　朱磦　朱红　　　　　　　胭脂

浅红　　　　　　　　　　　　　　　曙红　紫红

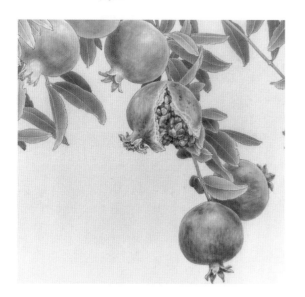

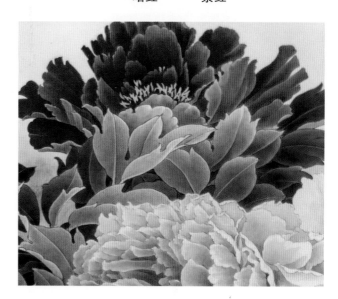

第四章 画法步骤

《夏日清风》（奶牛猫）画法步骤

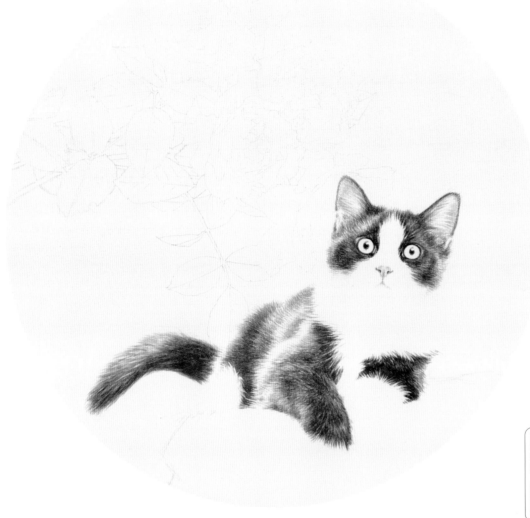

扫码下载线稿

步骤一

拓稿 用较细的 HB 铅笔在透写台上轻轻地拓稿。

面部 对照范画从猫眼睛画起。用中锋蘸墨稍加曙红画出猫的眼眶，再用曙红稍加墨，画鼻孔和嘴较深部分的轮廓。用浅曙红色染出鼻子正面结构，然后用曙红稍加酞青蓝，调成略带浅灰的紫红色，画出耳朵的内轮廓，并衬托出里面浅色的耳毛。

丝毛 用 2.5 厘米的狼毫笔或较硬的丝毛笔，按压笔头并晃动，弹出扁锋状，蘸中淡墨稍加酞青蓝、曙红调成灰紫蓝色，按照不同结构的变化进行丝毛。

丝毛要从猫的头部最深部分开始，一直延伸到所有黑色皮毛。要注意，需用色彩的多层叠加来实现变深。在此过程中，要用笔表现出不同毛色深浅、长短、走向、虚实的变化。注意：猫的黑色皮毛的外轮廓及衬托白毛的部位，形要准确。

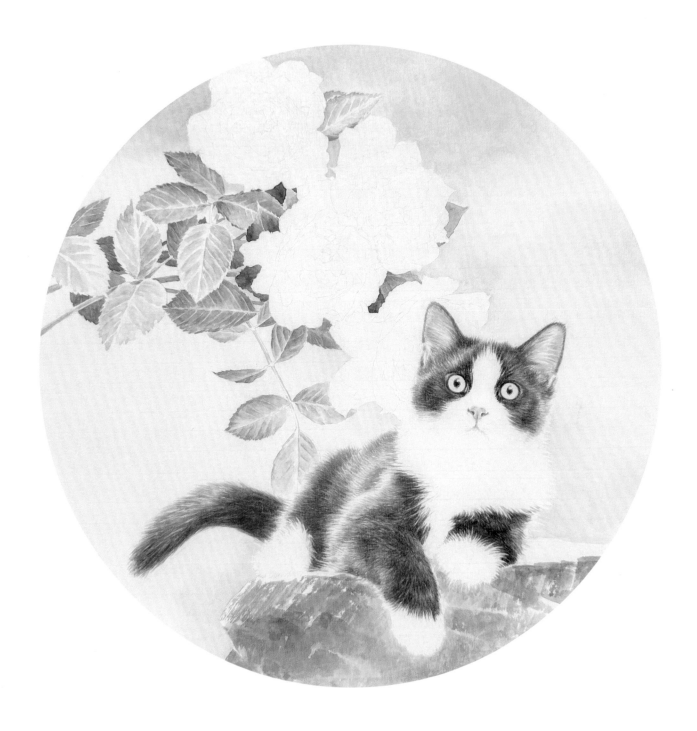

步骤二

　　配景枝叶 根据配景枝叶的轮廓，对照范画用 2.5 厘米的兼毫笔蘸绿色，分别画出深浅不同的绿色枝叶，深绿色部分多酞青蓝，浅绿色部分多鹅黄。多遍叠加画出枝叶的细节结构。注意：强调没骨的笔触，必要时可以分染。

　　背景及配石 然后用淡淡的酞青蓝加少量曙红，调成稍偏紫一点的浅蓝色，染后部空间背景并衬托出花头的外形。再用侧锋蘸中墨皴出下面的石头。注意石头的留白和体面结构。

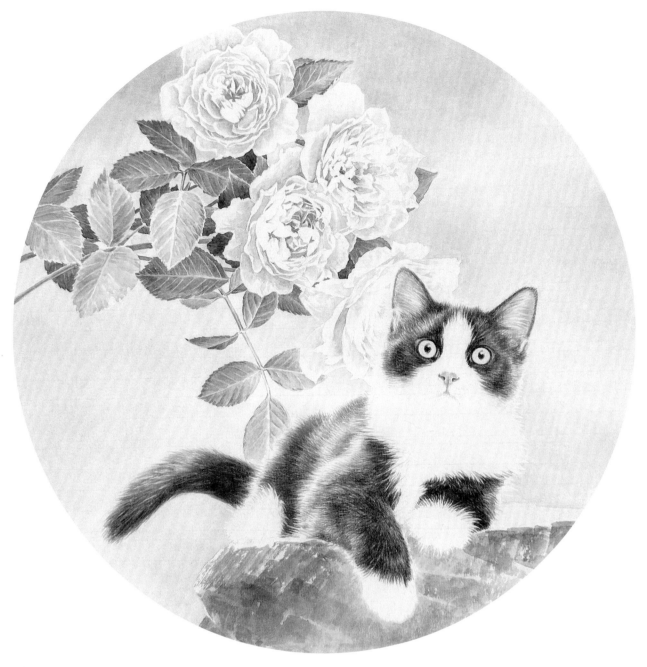

步骤三

　　皮毛　用上述方法进一步加强黑色皮毛部分的细节表现。

　　花头　画花头部分，用朱磦、鹅黄画花心，由中间往周围延伸逐渐变冷，加入浅酞青蓝色，中间暖，多朱磦，向外过渡到鹅黄、酞青蓝。注意：没骨笔触强调表现体面结构，不能忽略细微的颜色深浅变化。后面及周围的空间背景由酞青蓝、曙红与鹅黄调色晕染而成。

　　背景及配石　背景中偏蓝的部分酞青蓝多，偏黄的部位鹅黄多，偏蓝紫的部位酞青蓝里加了曙红。石头偏暖的部位染了朱磦加少许鹅黄，偏冷的部位染了淡淡的酞青蓝。

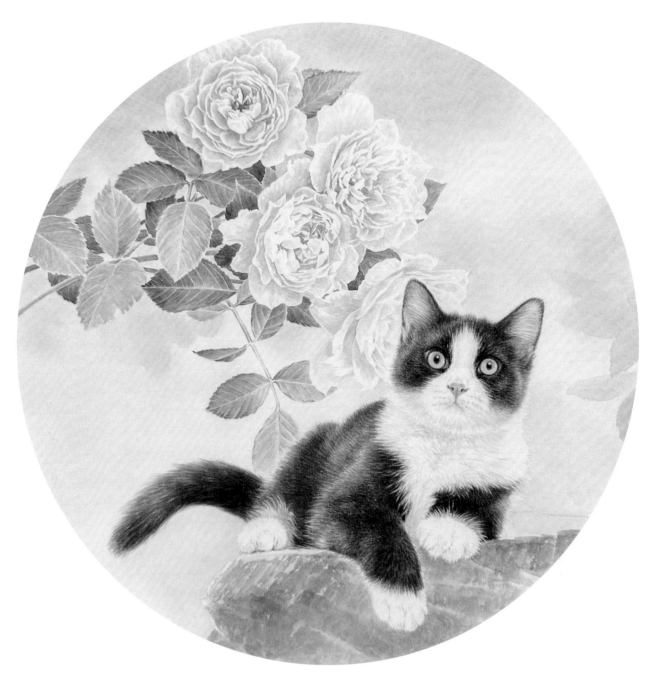

步骤四

　　细节刻画 按照上述方法继续刻画各个部分，猫的眼球周围以鹅黄为主，眼球上半部分有酞青蓝，内眼角边沿里有朱磦，边沿外有酞青蓝，画瞳孔用酞青蓝加较浓的墨，留出高光；白毛部位不用墨，只用酞青蓝、曙红、朱磦调成灰冷或灰暖色丝毛，偏冷的部位多酞青蓝，偏暖的部位多曙红稍加朱磦。黑毛和白毛深色部分（暗部）偏冷，浅色部分（亮部）偏暖。

　　枝叶及花头 深色枝叶部分偏冷，调色时多加入酞青蓝；浅色部分偏暖，调色时多加入鹅黄。花头外部浅色部分偏冷，中间及深色暗部偏暖。

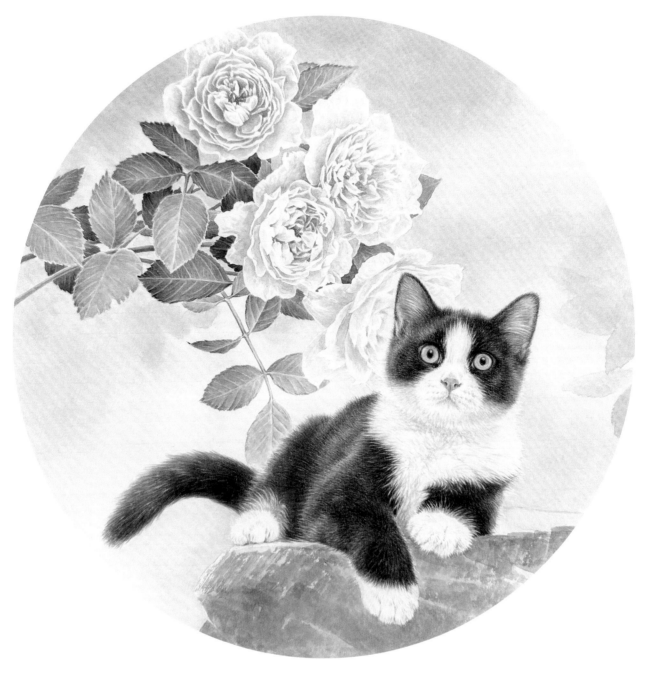

步骤五

整体细化 刻画猫的皮毛时，部分采用单锋丝毛的笔法，由头部开始深入刻画每一个细部结构。在用单锋丝毛的过程中，要考虑到深浅的黑白关系、冷暖纯度的色彩关系和皮毛走向的立体结构关系。

枝叶及花头 枝叶部分内外轮廓要准确，保证有效笔触的完整，消除多余的笔痕、色渍，呈现出准确的立体色彩质感效果。花头部分在表现色彩和结构关系的同时，还要考虑到四个花头强弱虚实的不同。

背景及配石 空间背景和石头根据画面的整体要求，也要调整到自然合理的状态。

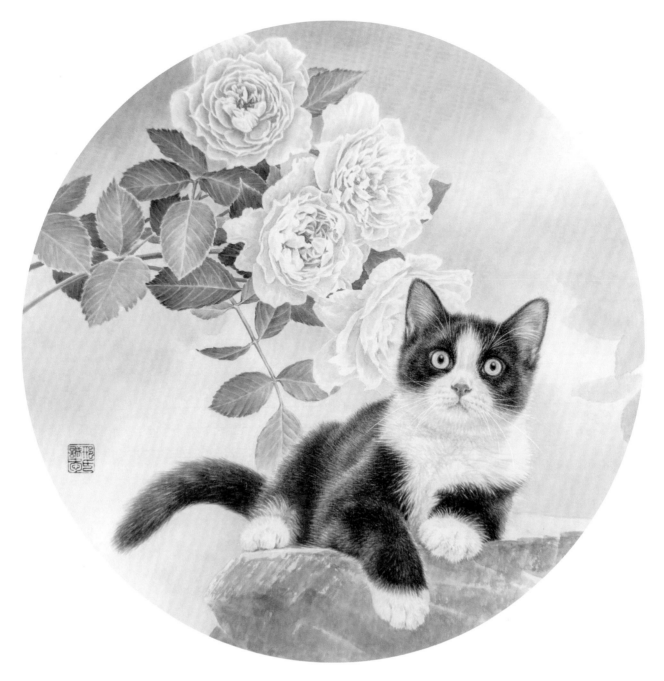

步骤六

胡须　经过反复观察，对照范画正稿仔细推敲细化后，确认无不妥之处时，再画胡须、眉毛。

首先选择一支较细而硬的新笔，先用稍淡的钛白画须眉，嘴边两侧胡须各 11 根左右，两眼内侧上方眉毛各 5 根左右，然后需要强化的部位再增浓提白，最后在相应的位置钤印，完成。

《富贵平安》（布偶猫）画法步骤

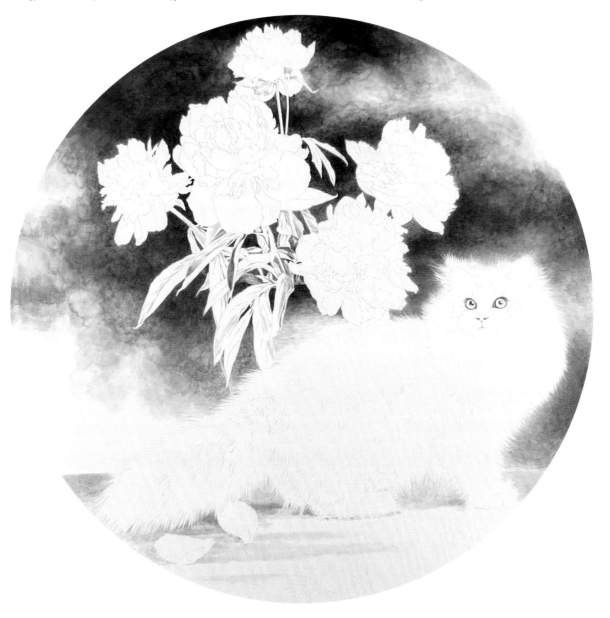

步骤一

拓稿 先将线稿在透写台上用较细的 HB 铅笔轻轻拓到团扇上，然后用中淡墨染出画面上纯度较低、颜色较深部位的深浅关系。

按铅笔轮廓参照彩稿用淡墨准确画出猫眼睛、鼻子、嘴的形状和位置。

注意 配景花枝叶等边沿部位要精准清晰，在其他深浅不同的空间部位要留好所需的笔触肌理。猫的外轮廓要用较浅的墨多遍逐渐画成，猫的外形边缘有长短虚实不同的毛，所以不能画得均匀整齐。

扫码下载线稿

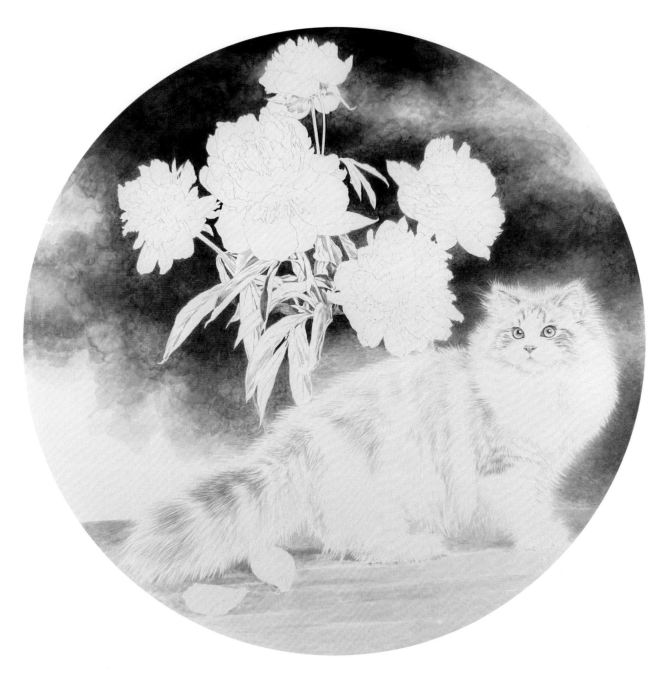

步骤二

　　五官 接下来用墨加少许酞青蓝、曙红强调猫眼睛的轮廓。用酞青蓝染眼球，用酞青蓝加较浓的墨画瞳孔，留出高光；用曙红染出鼻子、嘴的结构；用酞青蓝加曙红呈灰紫色画耳朵内轮廓并衬出耳毛。

　　丝毛 然后调朱磦、鹅黄，加少许酞青蓝调成黄褐色，用小扁锋笔法丝毛画出斑纹部分。斑纹偏深的部位多调入酞青蓝，浅亮的部位多调入鹅黄，在用笔上注意长短交错以及皮毛走向的变化。

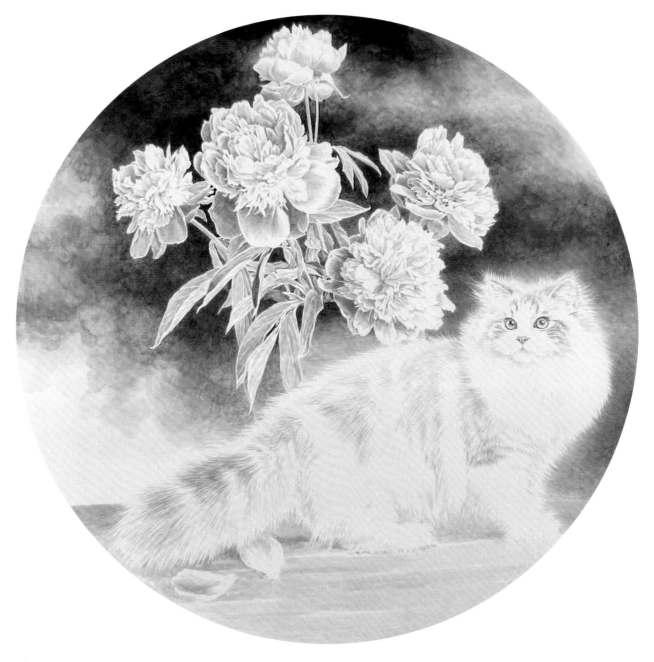

步骤三

花头 用曙红多遍叠加画花头，强调深浅不同花瓣结构的细微变化。

枝叶 再用绿色画出枝叶的形状结构，绿色以酞青蓝、鹅黄为主，绿色较深的部位多调入酞青蓝且有少量墨，绿色较浅的部位多调入鹅黄，最浅的部位有少量朱磦。

背景 上部的背景空间部分染有绿色，用少许酞青蓝染花下的花瓶，用浅绿色染下方地面的右侧。

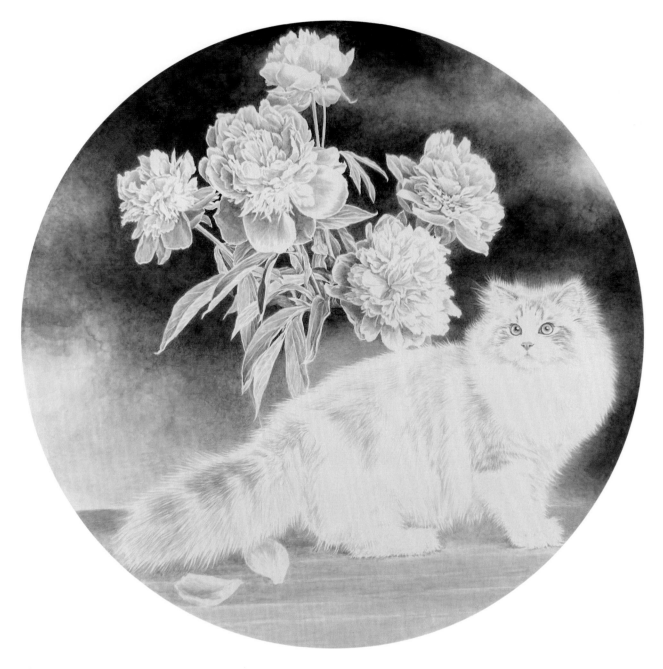

步骤四

花头 这一步进行全方位着色，继续用深曙红画花头，最深部位有少许胭脂。

枝叶 用不同的绿色强化枝叶的明暗色彩和结构关系，用更明显的蓝绿色配合肌理走向染后面的空间背景。

背景 左下方、右上方和地面下方再染上较暖的朱磦色。

注意 染色要多遍叠加，逐步加深，这样才便于调解细微的变化。

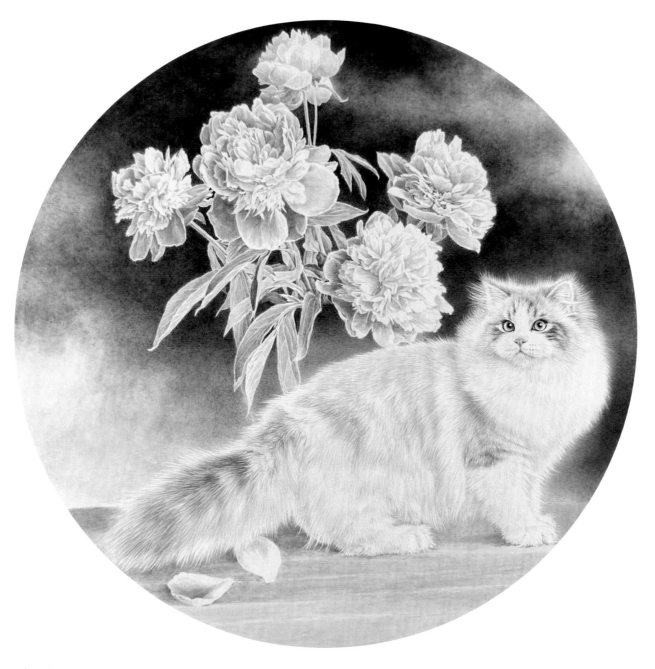

步骤五

细化 进行到细化阶段，从猫开始把所有的部位进行完善，用上述方法细画猫眼睛、鼻子和嘴，然后采用单锋丝毛法画出猫各个部位的细节，深色斑纹部分色彩中含有少量的酞青蓝和曙红，白毛部位有偏蓝绿的紫灰色。

猫脖子下面色调偏暖多含鹅黄，下半部分的暗部色调偏冷，多含酞青蓝少含曙红。花头左侧部分的亮部色调偏暖，调入少许的鹅黄，右半部分亮部色调偏冷，调入淡淡的酞青蓝。

背景 在背景和地面颜色处理中，一方面要表现深浅、冷暖、虚实，同时还要把握好肌理具体"形"的位置。**注意：** 在细画过程中一定要做好渐变衔接，体现出过渡中产生的各种不同的色彩变化。

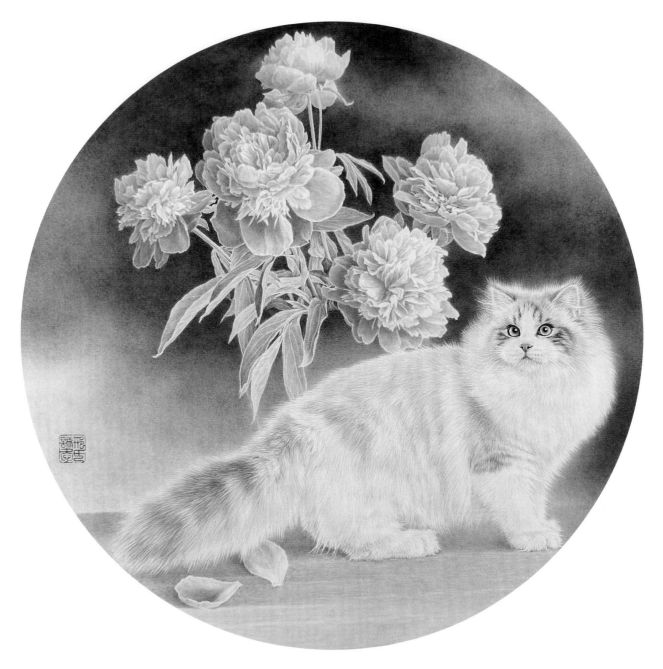

步骤六

　　整理 整体画面细化后还要进行净化，用小笔细心柔化，消除画面上的瑕疵、笔痕、色渍，使画面洁净完美，然后画胡须、眉毛。先用细小较硬的狼毫笔调较淡的钛白画须眉，再在需要强化的部位增浓，复勾提亮。然后在相应的位置钤印，完成。

《赏秋》（奶牛猫与狸花猫）画法步骤

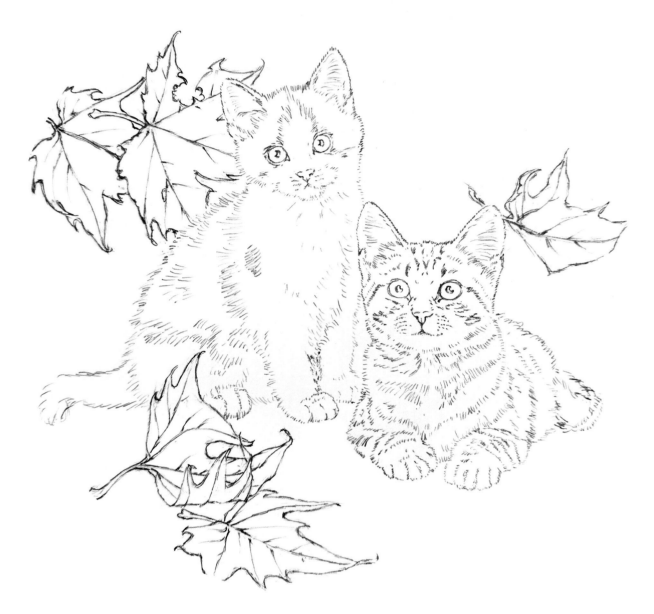

步骤一

拓稿 将线稿放到团扇下面，对照完成稿的彩图用 2B 铅笔轻轻拓稿，要求浅、细而清晰，只拓配景叶子。

扫码下载线稿

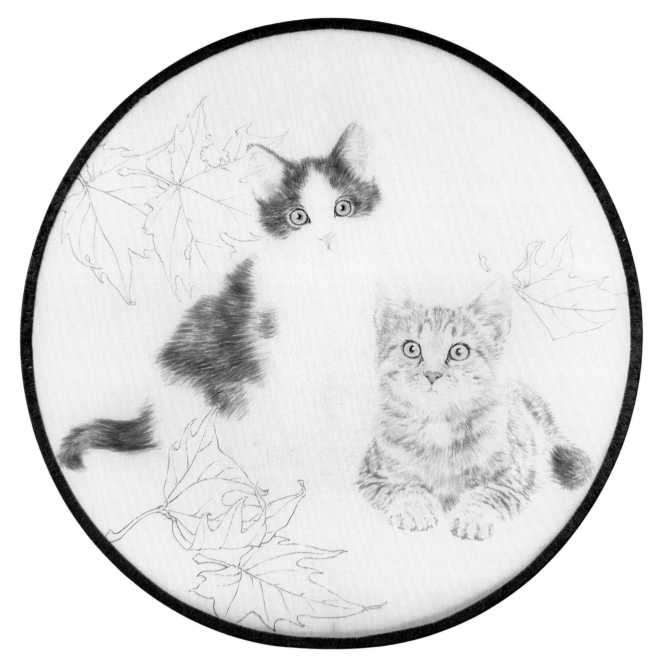

步骤二

叶子 用勾线笔蘸中墨勾下面的两片叶子，中淡墨勾左上方的两片叶子，淡墨勾右上方的一片叶子，要求用笔水分少、线条细、造型准。

五官 然后将线稿放在团扇后面，先用中墨在透过来的线稿上直接画出眼眶和瞳孔，左侧黑猫用曙红画鼻子、嘴和耳朵内侧，右侧棕黄猫用曙红稍加酞青蓝画鼻子、嘴和耳朵内侧，再用鹅黄染两只猫的眼球，黑猫的眼球偏冷，再加点酞青蓝。

丝毛 接下来用小扁锋蘸中淡墨，给黑斑块部分丝毛，要反复叠加，画出深浅结构层次。再调淡墨、朱磦、少量鹅黄呈棕黄褐色，以丝毛法画右边的猫，深色斑纹部分有墨，最深的部分有酞青蓝，斑纹间的浅色部分有较多朱磦、鹅黄。**注意：**画棕黄色猫更要随时调色、多遍叠加，以表现丰富的皮毛颜色变化。

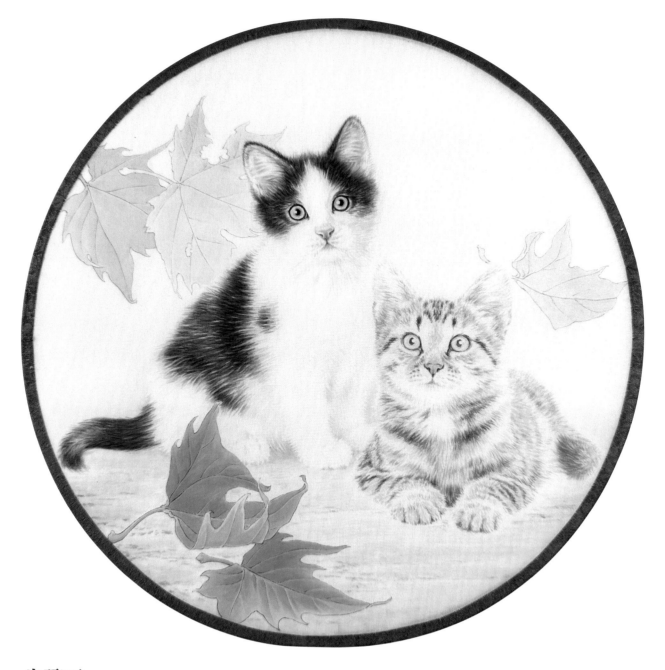

步骤三

叶子 调曙红、朱磦染叶子，下面叶深多曙红，左上方暖色叶色浅多朱磦，右上方叶更浅。

两只猫 继续深化两只猫，反复叠加，增强各部位的颜色皮毛质感和结构关系。

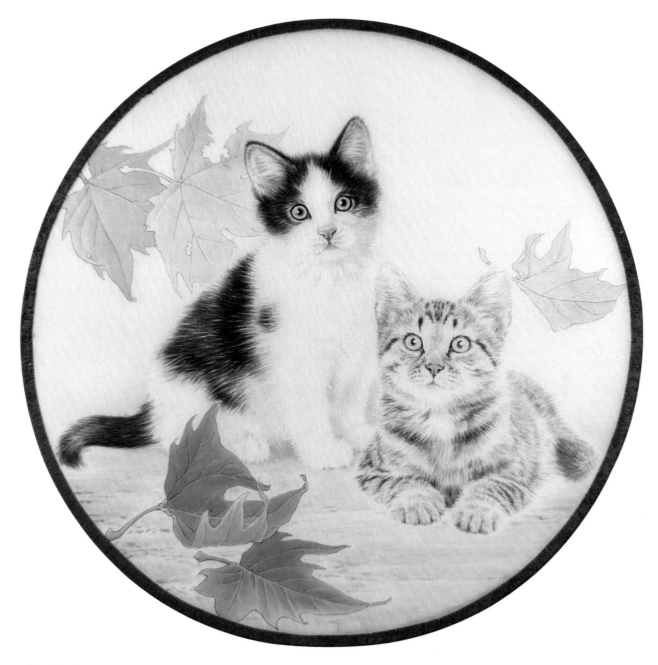

步骤四

　　地面 用中淡墨横向笔触皴地面结构，用朱磦和鹅黄加墨调暖灰色染地面，并衬托出黑猫的白爪部分，下半部分染偏绿颜色，左上侧背景空间和右边局部染淡暖黄色。

　　皮毛 用浅灰紫蓝色画黑猫的白毛部分，直至猫的内外轮廓完全呈现，再拿掉后面的线稿。

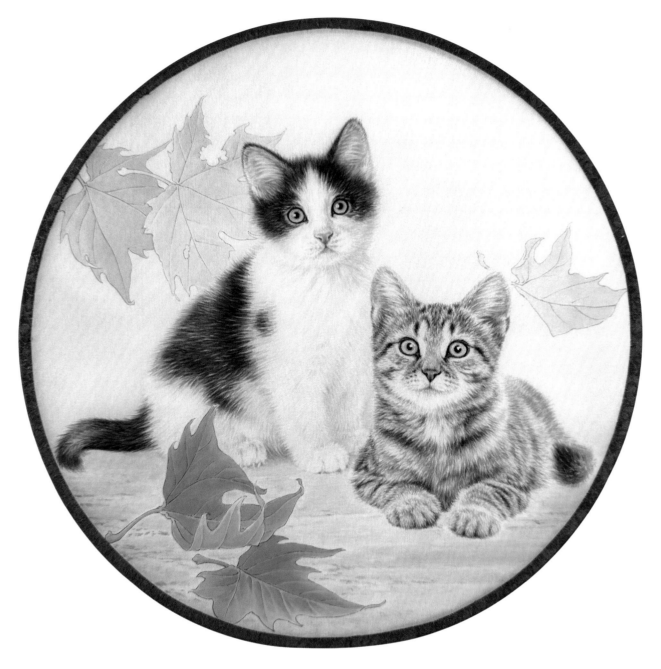

步骤五

　　黑猫 进入到全面细化的阶段，从黑猫开始包括眼睛、鼻子、嘴、耳朵逐一推敲各部分细节颜色及造型结构，眼眶、瞳孔加深，强化对比，鼻子、嘴的暗部用曙红加少量酞青蓝加深，突出形体、轮廓，正面亮部用淡曙红渲染；耳朵内侧用浅紫红色衬托出耳毛的细节层次。黑毛及白毛部位按上述方法进一步用单锋丝毛细画，黑毛较暗部分偏冷，调色时加入酞青蓝。

　　黄猫 棕黄猫的眼眶、鼻子轮廓偏紫黑，用墨加曙红、酞青蓝加深；耳朵内侧偏暖加入少量朱磦；皮毛部分也要用单锋丝毛法细画，准确把握皮毛走向、颜色变化和结构关系，反复叠加，画出皮毛的质感细节。

　　配景 叶子、地面、空间背景按需要将不同的颜色多遍叠加，逐步到位。

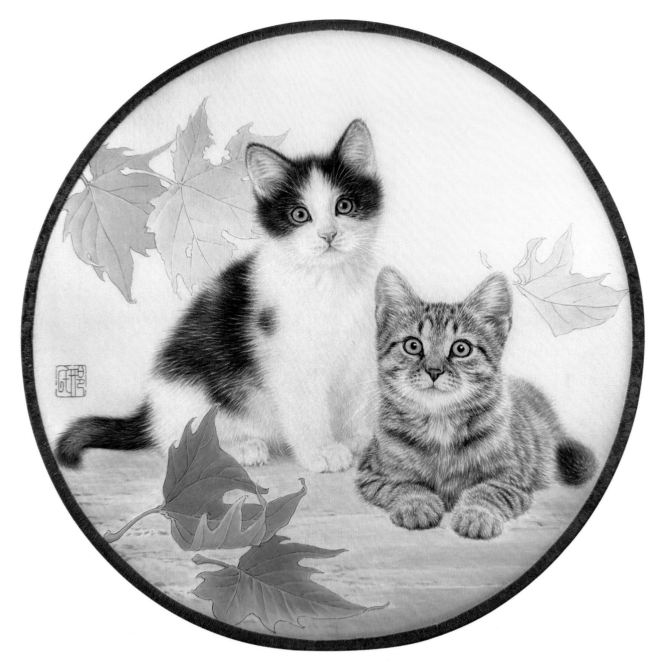

步骤六

　　完成　再度细化调整，达到画面布局与整体的关系要求，精心修整多余的色渍、笔触等瑕疵，对照所有颜色、造型、皮毛、结构关系，确认无不妥之处后，按上述方法画出眉毛、胡须，钤印，完成。

《跃跃欲试》（蓝猫）画法步骤

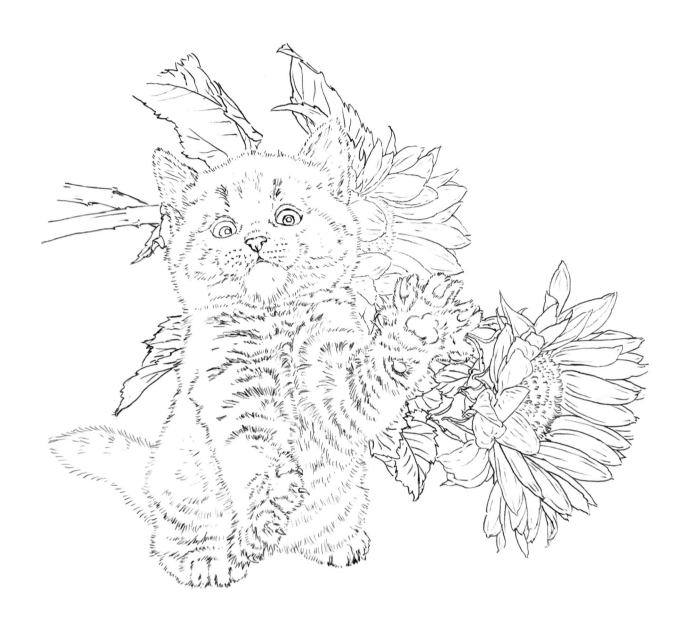

步骤一

拓稿 将线稿放到团扇下面，用较细的 2B 铅笔拓稿，只拓出配景的向日葵部分，要求浅而精准细致。

扫码下载线稿

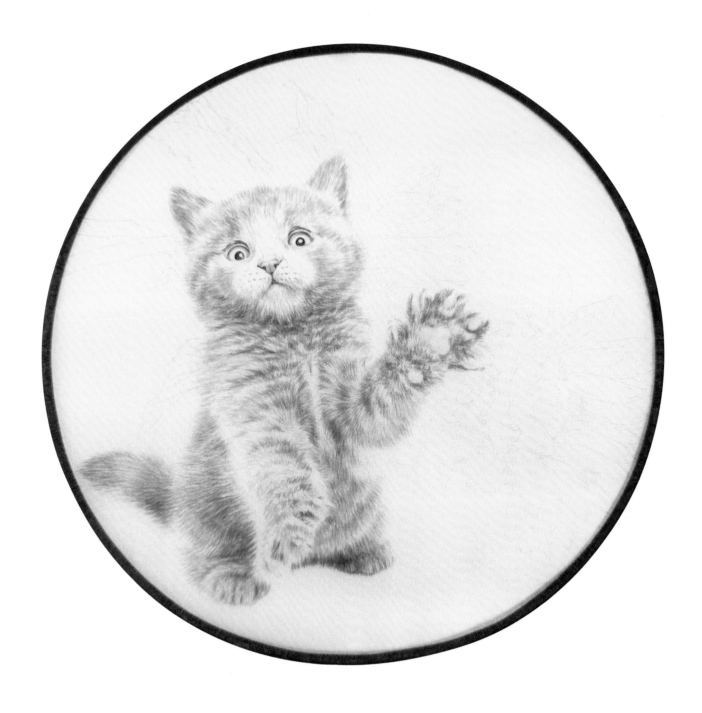

步骤二

　　面部　根据透过来的线稿轮廓，对照彩色正稿，用墨稍加酞青蓝画出眼眶和瞳孔，留出高光，用墨加曙红画出鼻子和嘴，用淡墨加曙红、酞青蓝画耳朵内侧，留出耳毛。

　　皮毛　再用小扁锋笔蘸中淡墨加少许酞青蓝丝毛画猫的全部，留出趾爪和肉垫，染上曙红加少许朱磦。**注意：**灰色皮毛有深浅，要按结构关系、皮毛长短走向多遍叠加，画出层次变化和质感。

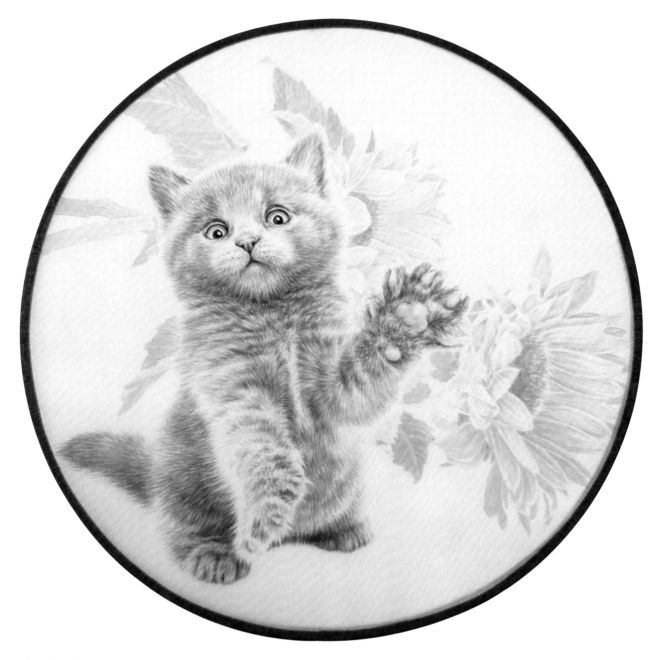

步骤三

 深化 继续深化猫的各个部位，用酞青蓝色强化眼球，曙红加深鼻子和嘴，偏紫红色刻画耳朵内侧，用小扁锋笔继续丝毛叠加画出猫的更多细节层次，猫的上半部分偏冷，墨中多含酞青蓝色，下半部分偏暖，墨酞青蓝中含有曙红色。

 配景 画出完整猫的内外轮廓后，拿掉下面的线稿。然后根据拓好的向日葵的轮廓，用没骨法对照正稿彩图上色，酞青蓝加鹅黄画茎叶部分，朱磦加鹅黄画花瓣，墨加酞青蓝、曙红画花蕊。**注意：**没骨法画花叶强调笔触边界，以表现形状结构，色彩叠加中要有深浅虚实和色彩变化。

48

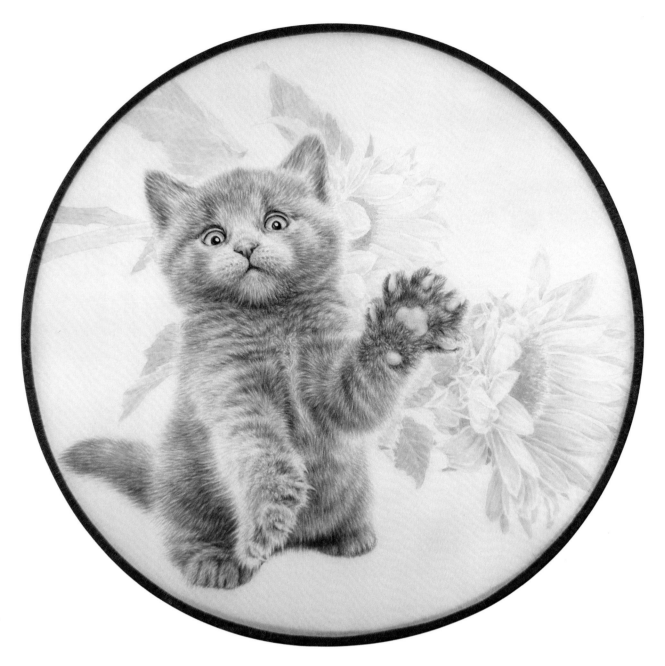

步骤四

　　皮毛　在进一步加深刻画中，可采用小笔单锋，用来表现各部位微妙及精彩的细节，尤其能衬托出层次不同的浅色的毛发，用笔的过程中可以交错叠加聚散、虚实、收放，充分表达皮毛不同位置的质感。

　　配景　画配景向日葵的同时，用鹅黄和少量朱磲渲染空间部分来保持构图的完整和色调的统一。偏暖的部位多朱磲，偏冷的部位多鹅黄，左上方偏冷的部位有少许藤黄。

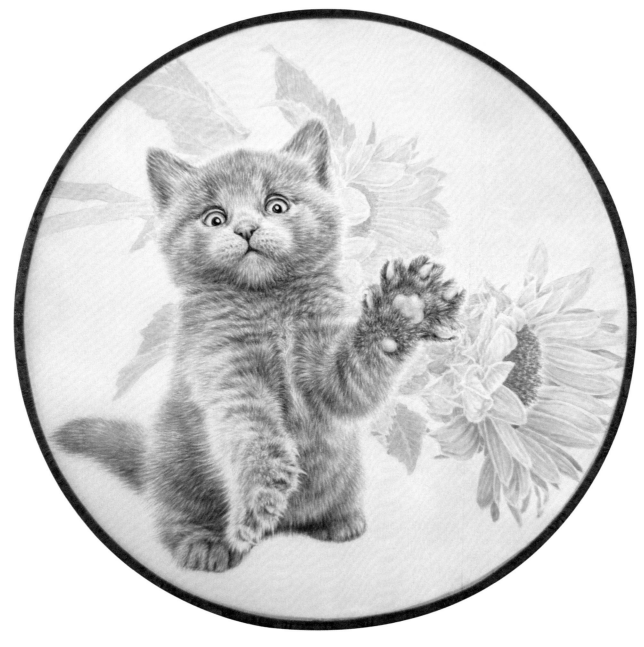

步骤五

　　修整 对照正稿彩图全方位推敲，深度刻画每一个细节，包括用笔、用色、明暗、虚实、结构、造型。修整画面，去除瑕疵、色渍，达到洁净完美。

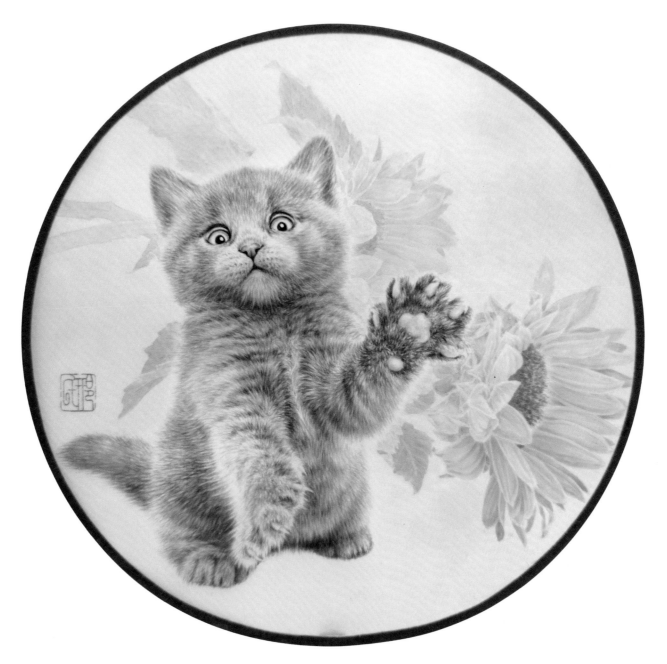

步骤六

完成 细画到无不妥之处后，按上述方法画上胡须、眉毛，钤印，完成。

《帕帕》（橘猫）画法步骤

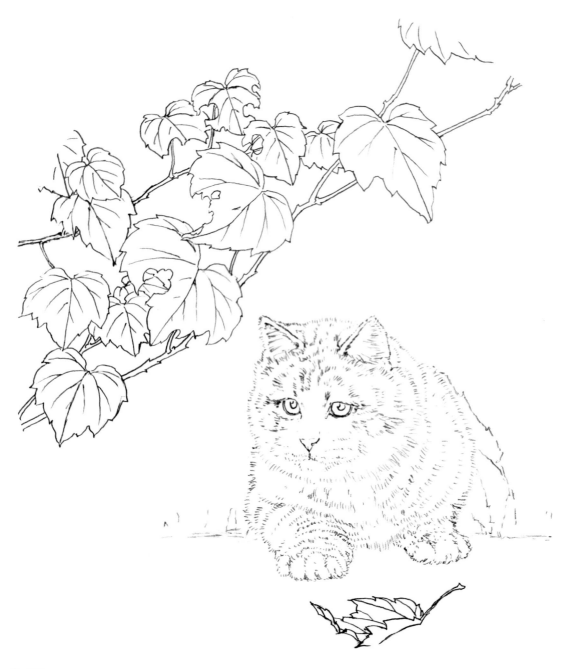

步骤一

　　拓稿 将线稿放到团扇下面，用较细的 2B 铅笔轻轻拓稿，只画配景枝叶部分，要求线淡、细、精准。

扫码下载线稿

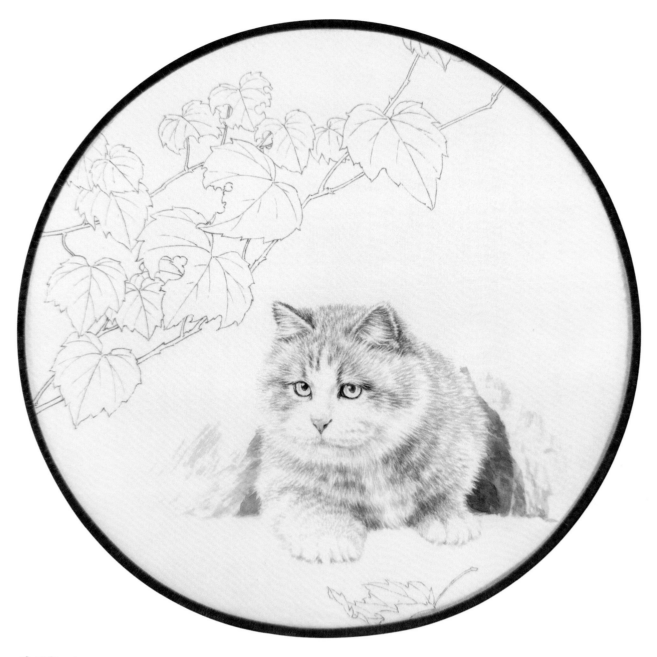

步骤二

配景 用细小、较硬的勾线笔蘸中淡墨勾出配景枝叶的内外轮廓，下面的一片单叶墨色稍重，上面的较轻，要求线细、精准。

面部 接下来再把线稿放到团扇下面，根据透过来的猫的线稿轮廓，对照范稿直接用墨加曙红画出猫眼眶轮廓，用墨加酞青蓝画瞳孔，留出高光。用鹅黄染眼球，稍加朱磦染出眼球深色部分。用曙红加墨和少许酞青蓝画鼻子深色部分的轮廓，用淡曙红染出鼻子正面结构，用曙红、酞青蓝稍加鹅黄画耳朵内侧，留出耳毛。

皮毛 调朱磦、鹅黄、曙红和少许的墨，用扁锋丝毛法画黄毛部分，深色斑纹含朱磦、曙红、墨较多，下面偏冷的部分含有少量的酞青蓝。斑纹中间浅色毛部分多鹅黄，只有少量朱磦加入。再用酞青蓝、曙红调成浅紫蓝色画嘴、爪及白毛的部位。

洞口 用深浅不同的墨皴出猫旁边的洞口。

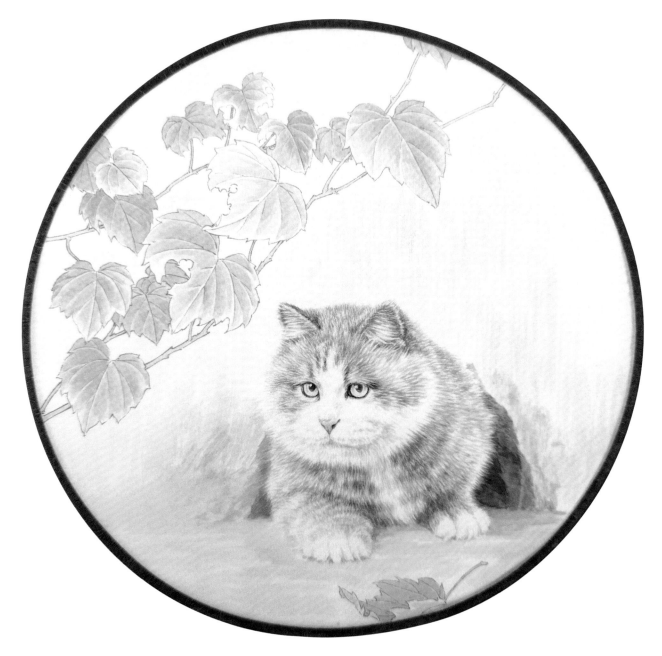

步骤三

　　深化 按照上述方法继续深化猫，直到猫的内外轮廓完全清晰可见，再去掉下面的线稿。

　　绿叶 然后给配景的枝叶上绿色，绿色由酞青蓝、鹅黄组成，较深的部位多酞青蓝，较浅的部位多鹅黄，染色时注意叶面和叶脉结构的起伏变化。

　　墙面地面 接下来用淡墨、曙红、酞青蓝和少量朱磦，调成浅暖灰色，皴染墙面和地面，上半部分偏冷多酞青蓝，下半部分偏暖多曙红、朱磦，同时也要注意到局部的冷暖变化。

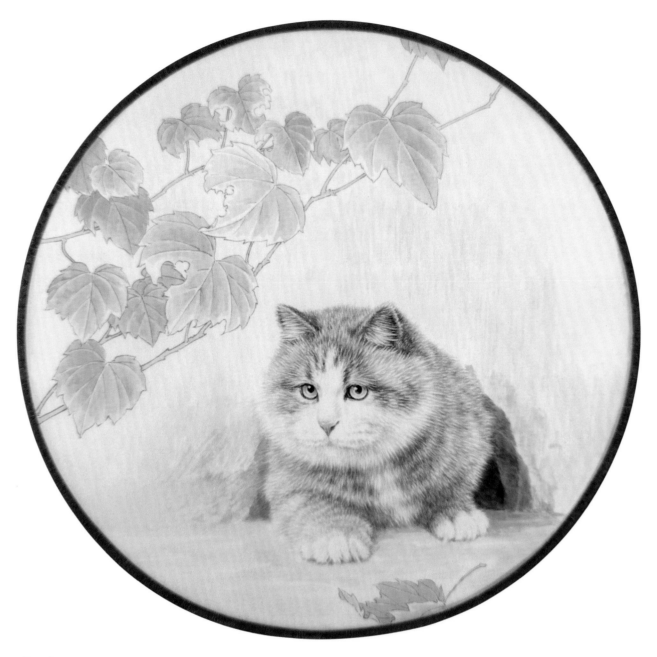

步骤四

　　深入 加强整体画面的深入刻画，猫部分可采用单锋丝毛笔触交错、反复叠加，画出皮毛结构的细节，用色要薄中见厚，保持整体的黑白灰对比关系，强调固有色在冷暖纯度中的微妙变化。

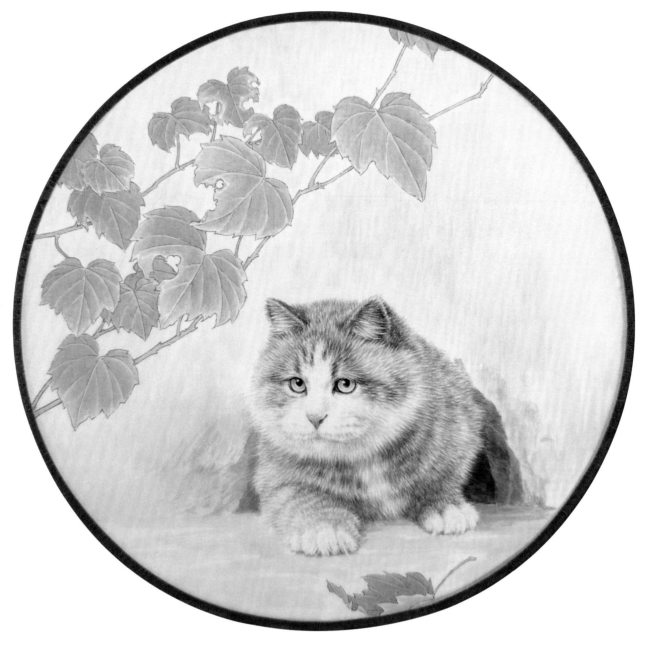

步骤五

 配景及环境 在残破的叶子局部染上朱磲、鹅黄，调成暖黄色，再用灰冷或灰暖色完善墙面和地面的细节，然后净化画面，用小笔柔化，去除瑕疵色渍。

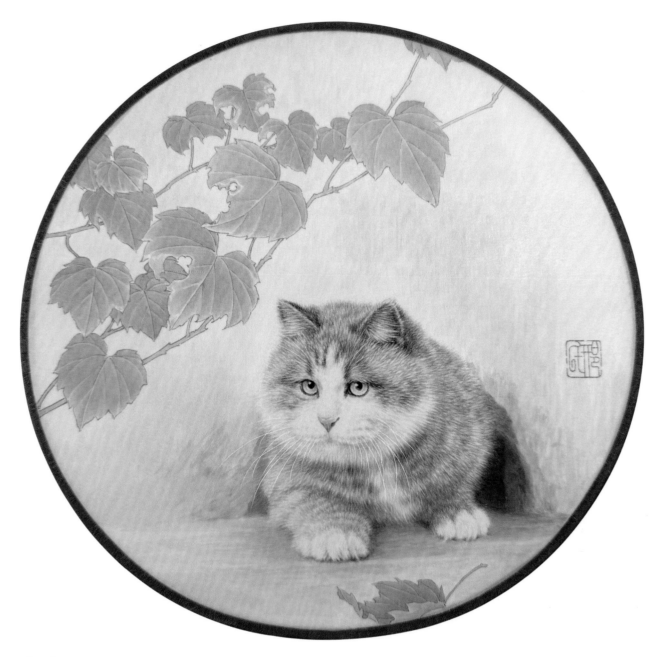

步骤六

　　完成 对照原图正稿反复推敲，直至每一个细节无不妥之处，然后给猫画上胡须、眉毛，钤印，完成。

《惬意漫步》（加菲猫）画法步骤

步骤一

拓稿 将线稿放到团扇下面，用较细的 2B 铅笔轻轻拓稿，只拓配景凤尾叶部分，要求浅、细、精准。

扫码下载线稿

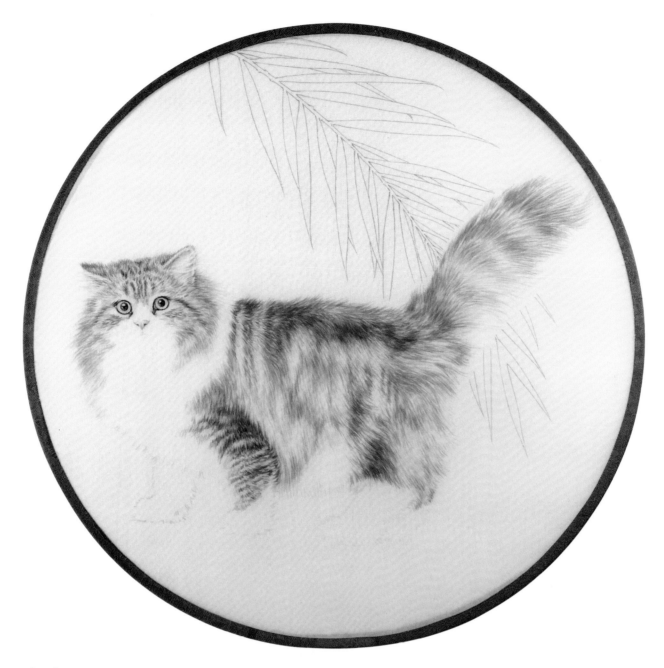

步骤二

 叶子 用细、小、新的勾线笔，蘸中淡墨勾出叶的轮廓，要求笔不能太湿，线要细，形要准。

 五官 把线稿放到团扇下面，根据透出来的猫的轮廓，对照彩图范稿，用墨加曙红画眼眶，鹅黄加少量朱磦画眼球，墨加酞青蓝画瞳孔，留出高光，曙红加少量酞青蓝画鼻子，曙红、酞青蓝加少量朱磦画耳朵内轮廓，留出耳毛，再用小扁锋蘸墨、曙红、朱磦、鹅黄、酞青蓝丝毛。

 皮毛 在丝毛的过程中有三部分：一先用墨、曙红、酞青蓝加少量朱磦画深色斑纹；二用墨加朱磦画中间色；三再用朱磦加少量鹅黄画出浅色部分。总之，从深色画起，往浅色过渡，保持明显的黑、白、灰关系。同时注意深色部位、浅色部位都有偏冷或偏暖的颜色，偏冷的多酞青蓝，偏暖的多朱磦。

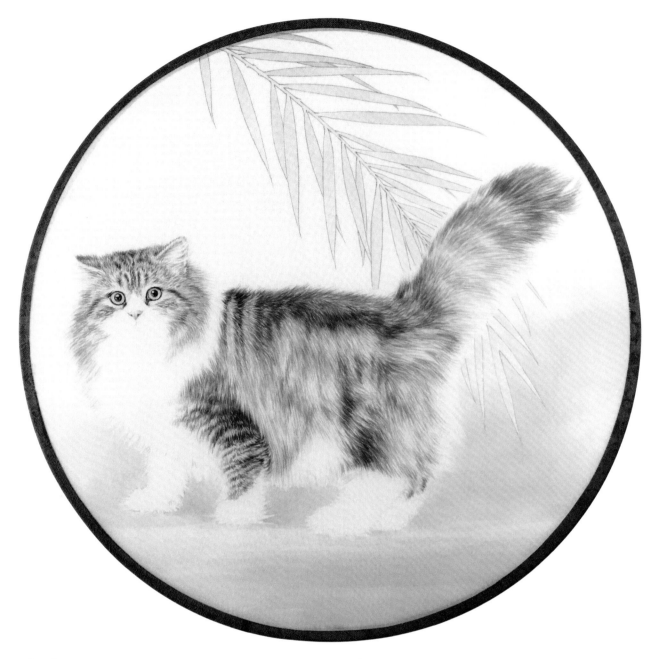

步骤三

　　背景　用朱磦、鹅黄、淡墨和少许酞青蓝调成较浅的暖黄绿色，染地面及后面的背景，衬托出腿爪和白毛的部位，直到猫呈现出完整的内外轮廓。拿掉下面的线稿。

　　叶子　给叶子染上绿色，偏深绿的部位多酞青蓝，偏黄绿的部位多鹅黄。

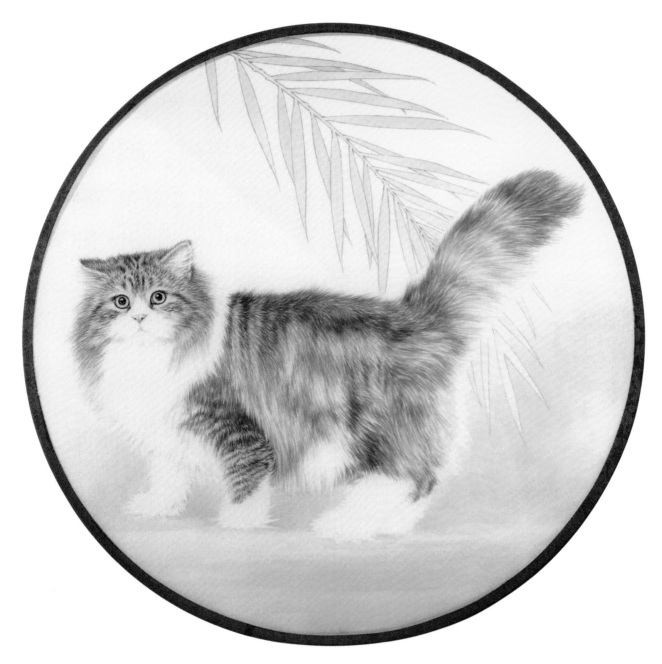

步骤四

深化 用浅色酞青蓝加少量曙红调成淡紫蓝色画出白毛部分的轮廓，采用单锋丝毛的笔法，对照不同的部位，随时调整用笔用色、平行交叉、长短疏密、虚实过渡，逐步叠加，由浅入深，充分表现出皮毛的质感、颜色变化和形体结构。

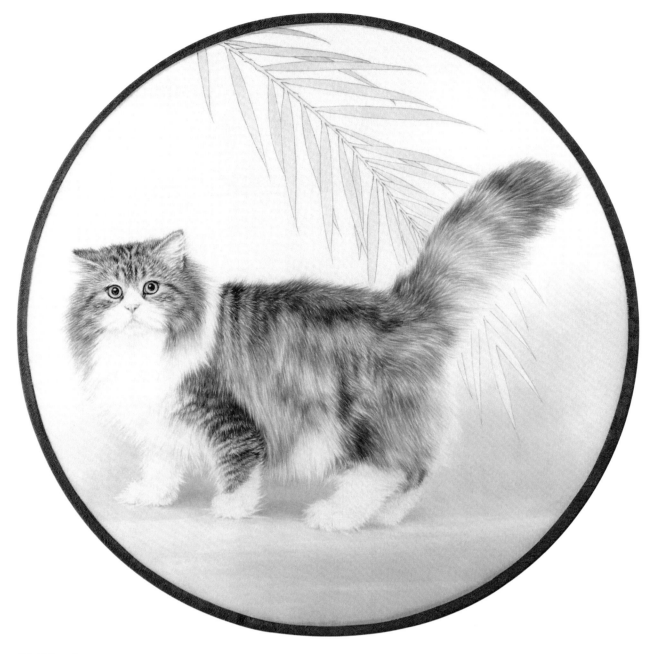

步骤五

 细化 对照范稿仔细推敲，进一步完善皮毛各部位的细节，调整好用笔用色的精度，用不同冷暖的浅紫蓝色单锋刻画猫嘴、胸、腹、腿、趾、爪等白毛部位，画出它的内在结构和毛色质感，呈现出更加立体、自然完整的猫。

 背景 调整配景空间及地面颜色，柔化去除瑕疵色渍，净化画面。

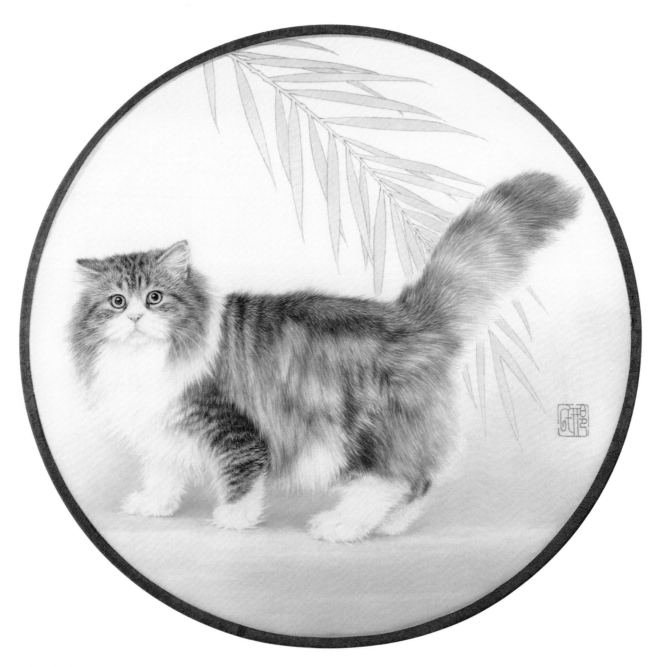

步骤六

　　完成　再次对照正稿彩图，反复比较确认无不妥之处，然后给猫画上胡须、眉毛，钤印，完成。

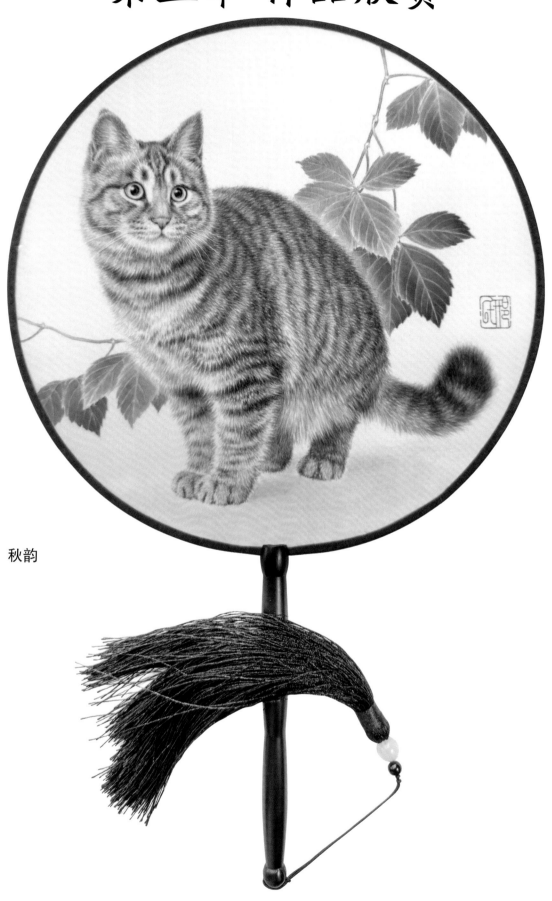

秋韵

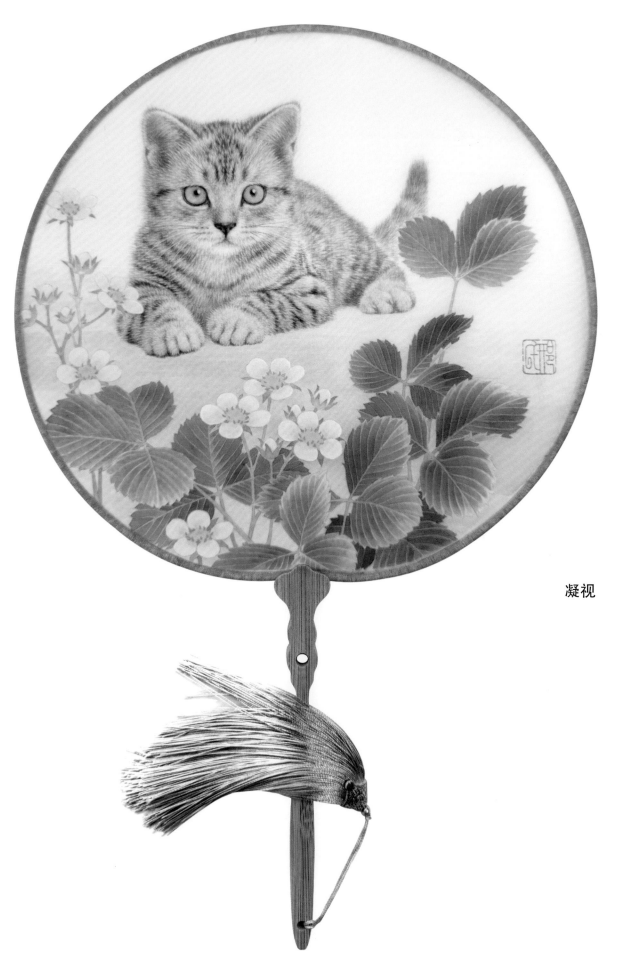

凝视

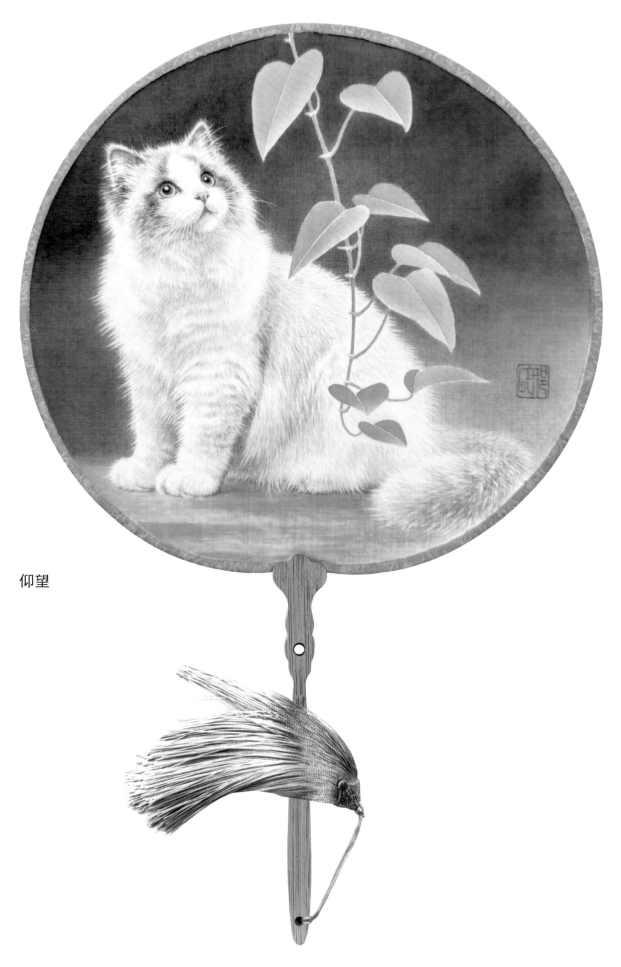

仰望

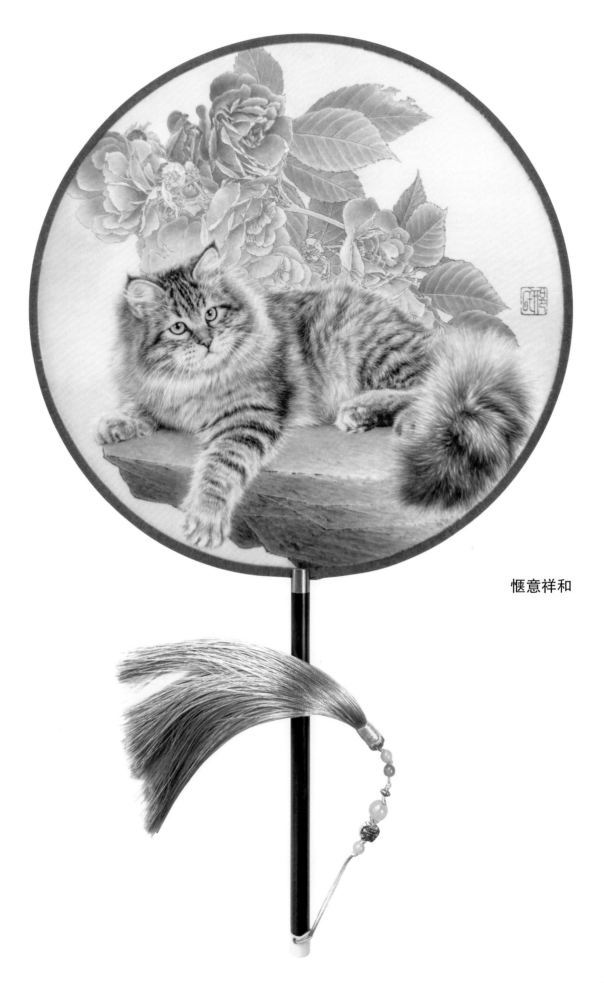

惬意祥和

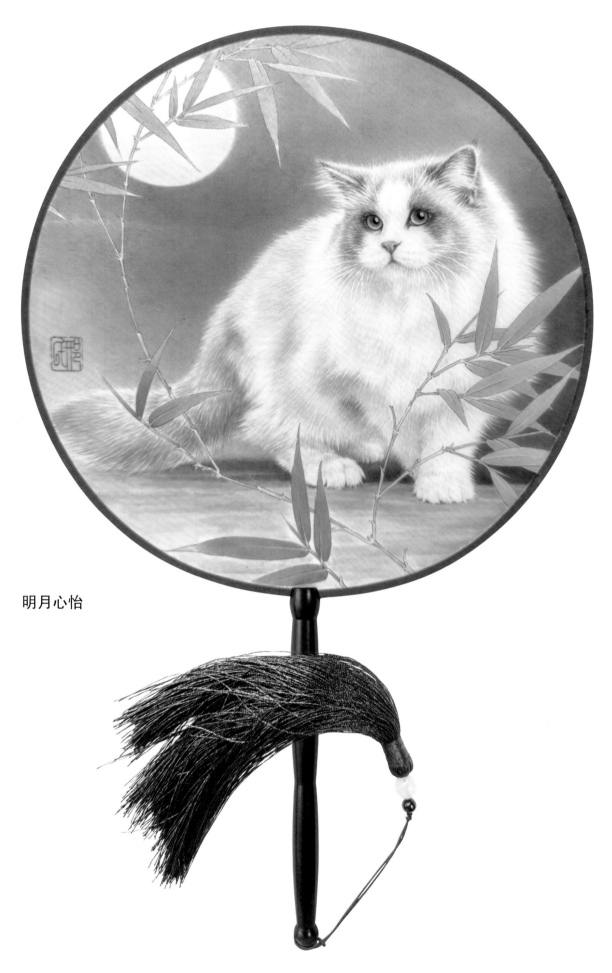

明月心怡

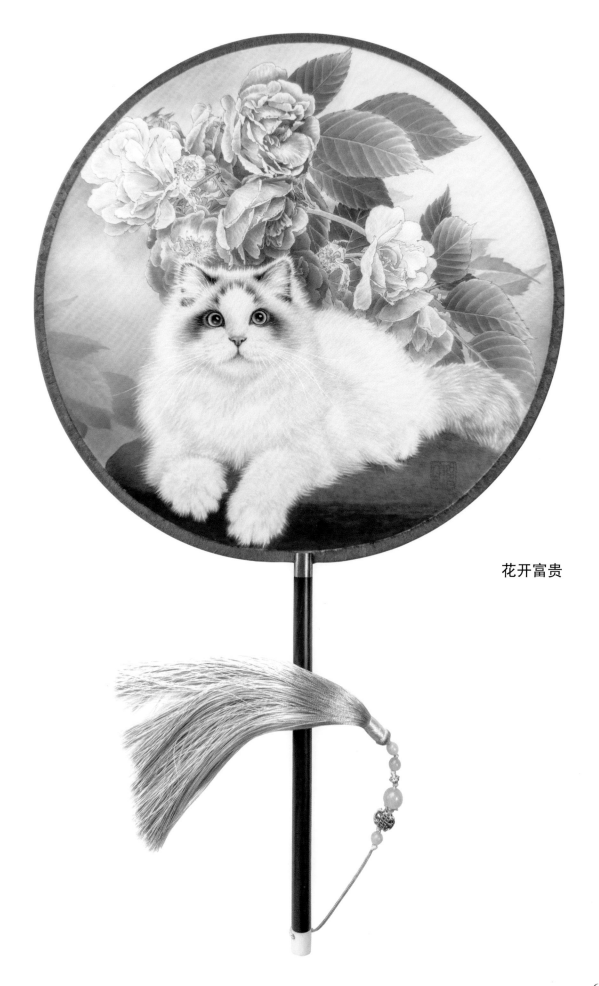

花开富贵

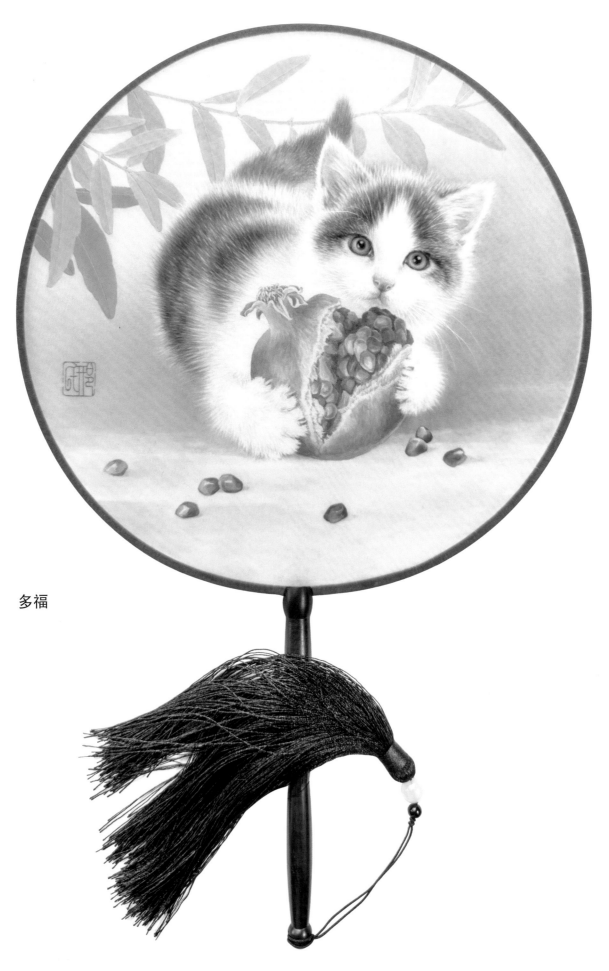

多福

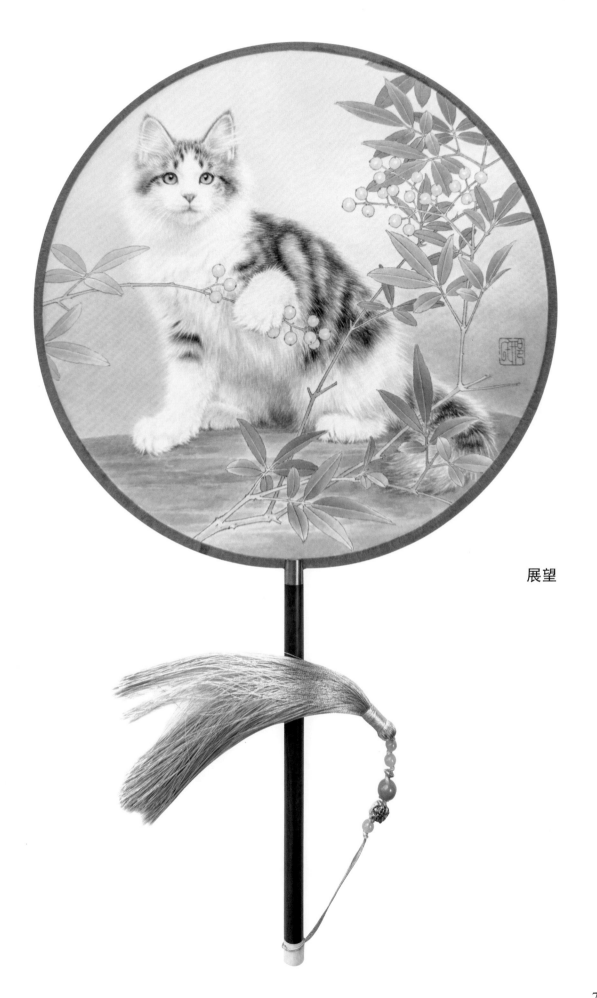

展望

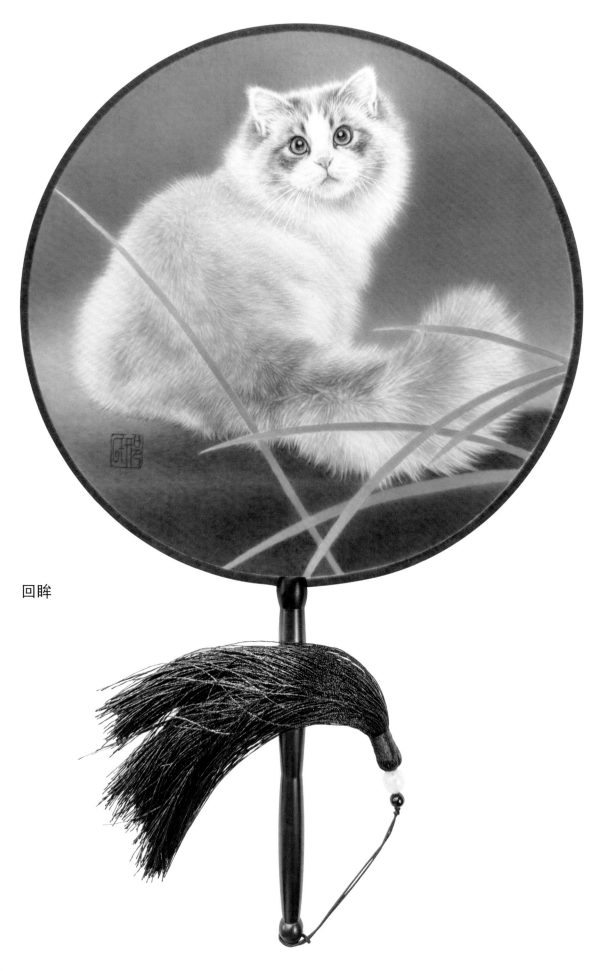

回眸

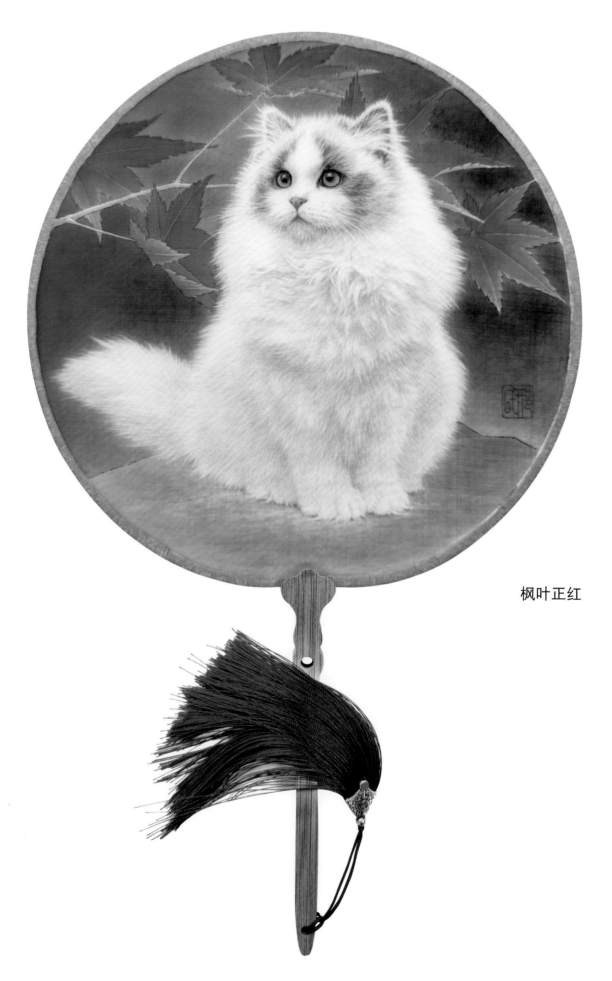

枫叶正红

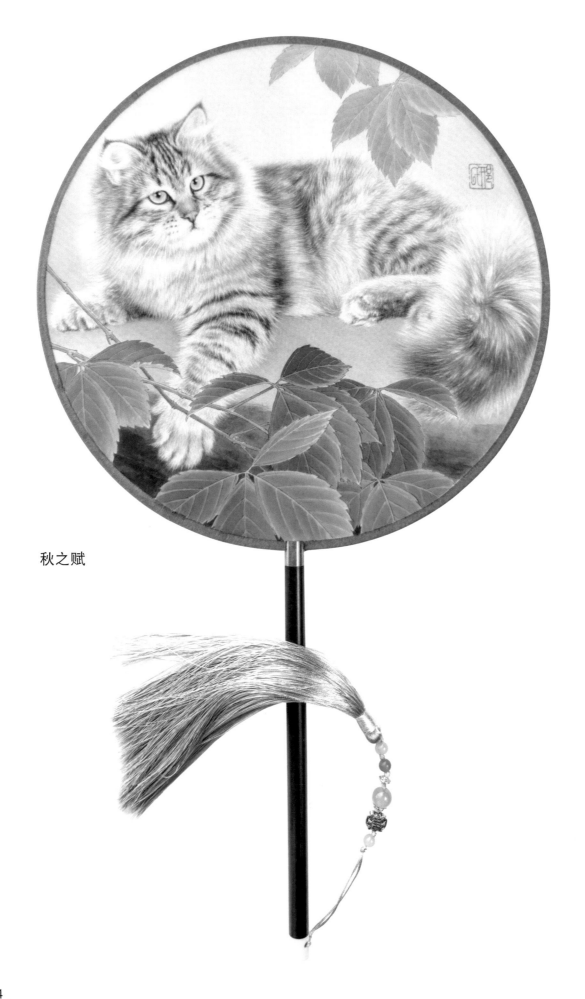

秋之赋

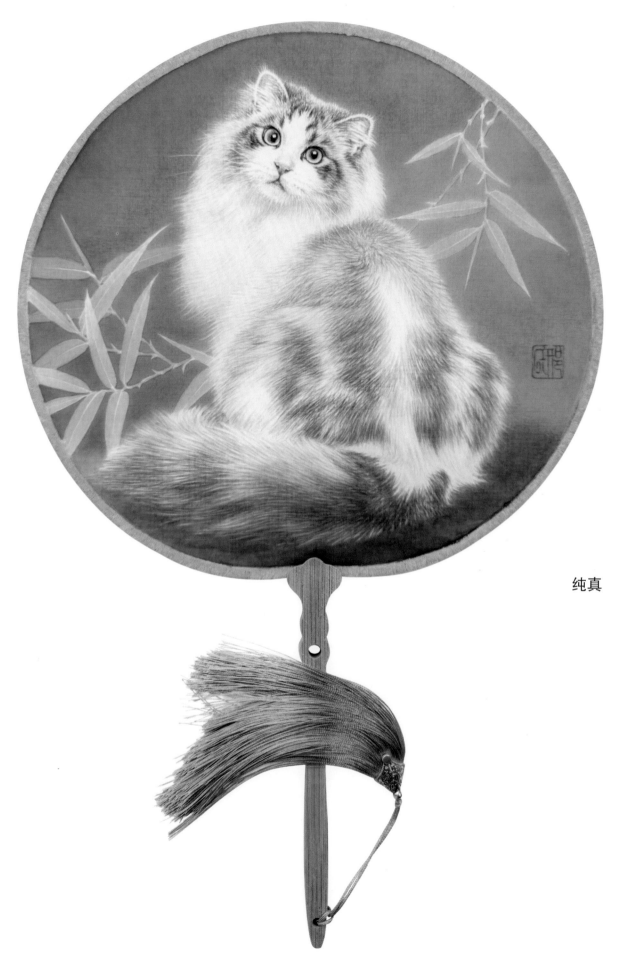

纯真

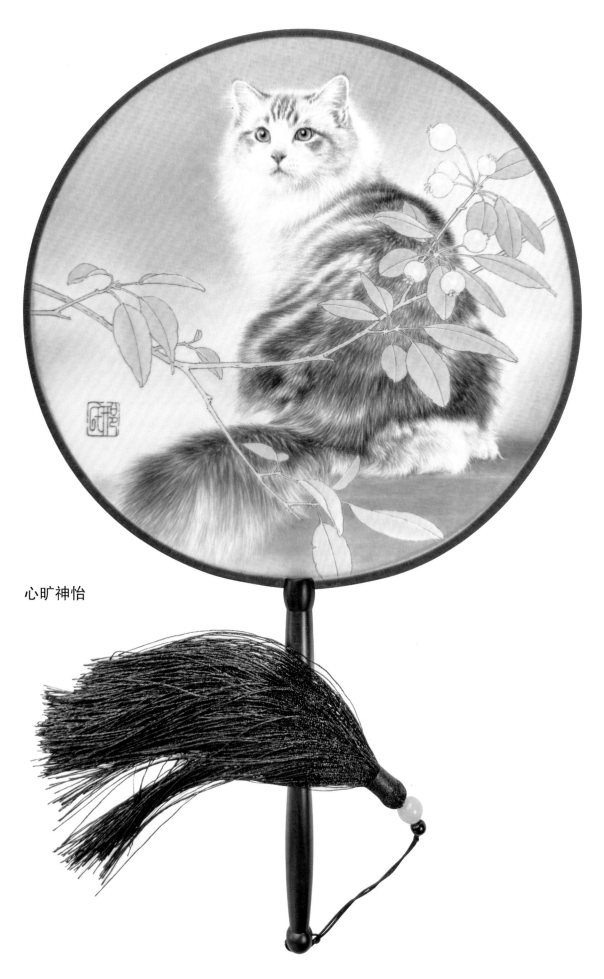

心旷神怡